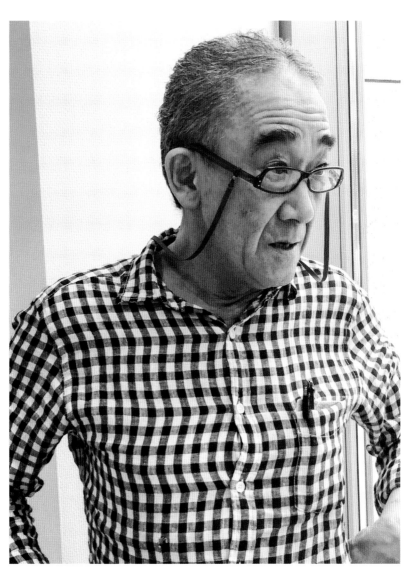

舟越桂

舟越桂――森の声を聴く

酒井忠康

求龍堂

目次

第 1 章

遠くの人をみるために

1

一九九一年七月十八日雨。梅雨前線が停滞していて湿度が高く、まだ長雨の季節は続きそうな気配であった。東京・世田谷の舟越桂氏のアトリエを訪問。はじめてのことであった。いくどかその機会がありながら何となく行きそびれていた。住宅街の閑静な一角。父の舟越保武氏の屋敷内の玄関口の左側に、彼のアトリエはひっそりと構えていた。

恐ろしく狭い。びっくりした。こんなところで仕事ができるのだろうかと思った。擦り切れた座蒲団と座椅子。その傍に鑿や槌や砥などの道具類がころがっていた。いまさっきまで仕事をしていた様子である。

雑然としたこの四畳半ていどの小さなアトリエが舟越氏の彫刻が生まれる創造の場なのだが、悪戯っ児が何か大切なものを隠していて、それを密かにとり出しては一人で愉しんでいる場──といった雰囲気である。どこかで拾ってきたのだろうと思われる木片や機械の部品のあいだにスケッチブックが挿まっていたり、またメモがわりの紙片や描きかけのスケッチが無造作に鋲でとめられていた。

そうした雑物のあいだに、舟越氏の初期の作品《ハロルド・J・ラスキ 1949》（一九八〇年）

が、まさに埋まって置かれていた。ブロンズにぬ
かれたこの作品をみたのははじめてのことであっ
たが、人間の顔に興味をもつにいたった舟越氏の
経緯を物語っているような気がした。《ハロルド・
J・ラスキ 1949》は眼鏡をかけたのと、かけて
いないのと両方が小さな箱に止め金で据え付けら
れて、その微妙な表情のちがいをわたしはおもし
ろいな、と思った。

　ゲーテが弟子に語った『ゲーテとの対話』（エッ
カーマン著、山下肇訳、岩波文庫）のなかに、眼鏡をかけた人間には気をつけた方がいい――と
いうのがあったのを想い出したからである。

　この人間の顔の変貌（というと大げさであるが）は、わたしのように眼鏡をかけたものには
よくわかるところがある。日常のちょっとしたことで、よく眼鏡をはずしたりかけたりするか
らである。毎朝の洗面で鏡をみるときには、たいていはずしている。就寝のときもそうだ。し
かし眼鏡をかけたときから自分にかえったような気がするから不思議だ。長年の慣れでそう
なっているのかもしれない。老眼になったときの、あの衰弱に対する実感をあらためて自分に

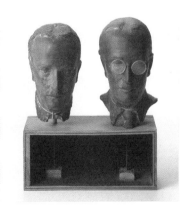

《ハロルド・J・ラスキ 1949》1980 年

感じさせるものの一つもまた眼鏡だ。眼鏡をかけて生まれてくる人間はいないから、これは後天的なことに属する人間の営みなのだが、こうした類いの、変哲もない日常を、微視の拡大によってとらえなおしてみるところに、もしかしたら舟越桂という彫刻家の人間の顔に対する興味の秘密があるのかもしれない、そんな気がした。

ゲーテは、おそらく人間の内面がどのように外在化されるのかを考えたのだろう、と思うけれども、「色眼鏡」でみるということがあるように、眼鏡は外界との直接的な接触を遮断する性向を人間にあたえる。眼鏡の奥で何を考えているのかよくわからないところがあるから気をつけた方がいいし、自分は眼鏡をかけた人間を好きになれない——とゲーテは語っている。

舟越氏がこのブロンズの作品をつくった動機についてわたしは知らない。知らないけれども、例えばジャスパー・ジョーンズの《批評家はみる》（一九六〇年）とかあるいは《塗られたブロンズ（エール缶）》（一九六〇年）などを想起するのならば、舟越氏もまたポップ・アートの影響の長い影のうちにあって、さまざまな試行を重ねていたのかもしれないと思わざるをえない。

こんなことを考えていて、彼の雑然としたアトリエで時間をつぶしていた。ある雑誌の記事（『芸術新潮』一九八七年十二月号）で彼はラジオの気象情報を聴くのが好きで、いつもつけっぱなしにして仕事をしている——と書いていたが、居ながらにして外界の変化を予感できると考えているあたりに、この小さなアトリエに身を隠すようにして仕事している舟越氏の、一種の

こだわりがあるのかもしれないと思った。古ぼけたテレビのスイッチを座椅子のところから細長い棒でつけたり消したりするらしい。想像しがたいこのものぐささ（と発想）に、わたしはあきれた。

しかし、これは人間の身体感覚のもっている実に正常な動作のうちに、すべての「もの」が機能しているという考えに変わっていった。というのは、舟越氏の外界を感知する能力の、いわば本能的な認識の過程が、この小さなアトリエを基点に拡大し、そして伸縮しているのを知ったからである。

四方の壁にところ狭しといろいろな「もの」がはりつけられていたり、かかっていたりしている。わたしがそうしたアトリエのなかの様子のうちで、いちばん興味を引かれたのは、メモ代りの紙片であった。それは彼の想念の往来を物語っていて、彼の彫刻の題名にも明らかなように、詩に結晶する以前のことばとみなしうるものだったからである。

想像力が、ことばのうちに開示されるのは、外界に対する認識が、ことば（むしろ言語の構造といった方がいいかもしれない）の仕組みのなかで外から内に反転するためである。舟越氏があるインタビューに応えて「人間の何か一つの情景だけを描いてしまうと、人間の全体像は逃れてしまう。静かにあるほうが、泣くことも笑うことも、すべてを言えるような気がする」（『アトリエ』一九八九年六月号）と語っているのは、ことばの意味の境界を可能なかぎり広くとっ

ておきたいということを示している。現代美術は、この意味の剝奪には成功したかもしれない
が、想念の往来を物語る記憶＝時間の恢復を無視できずにいる——そうした現状を直視すると
きに、何か爽やかな風にのって自由に表現している舟越桂という彫刻家が、颯爽と浮かび上がっ
てくるのがみえるような気がしてくるのである。

2

　このアトリエ訪問は、わたしにとって舟越氏の作品の全体を展望する一種の触媒の効果をあ
てにしたものであった。なぜなら、ある時期から舟越氏の作品を継続してみる機会に恵まれた
からである。なかには、わたしも企画の一員に加わったプロジェクトもあり、また第三者のプ
ロジェクトもあったけれども、そのつど新しくつくられた作品の展開に興味づけられてきた。
例えば一九八九年のアメリカ巡回展「アゲインスト・ネイチャー　　80年代の日本美術」とニュー

　雨を避けるために、彼は母家とアトリエの間に布を張っていた。無造作に四角く型取られた
木材を積んでいた。生活は別の場所でしていて、毎日オートバイで通っているのだという。近
い将来、どこかにアトリエを移すような話も出たが、そうなればそうなったで、このアトリエ
と似たようなものになるだろうとわたしは思った。

ヨークのアーノルド・ハースタンド画廊での個展は、アメリカの美術関係者に大いに注目されるところとなった。また一九九〇年にフランクフルト・クンストフェラインで開催された「80年代日本現代美術展」においても、ドイツ及びヨーロッパ諸国の美術関係者に新鮮な印象をあたえることになった。

——このように、海外でのグループ展や個展を通じて、舟越氏の作品が少なからず注目されるようになった背景には、もとより、日本の現代美術にたいする海外的評価が従来と異なったかたちで形成されるようになったという点を無視できない。しばしば論議の対象となるナショナル・アイデンティティとこのことが直接関連しているのかどうか、そこらあたりは確信をもって断言できないけれども、舟越氏の作品に関するかぎり、日本の現代美術の評価とは別に、作品それ自体のもつ魅力が鑑賞者の心を打つものをもっているのにちがいない、と考えざるをえない。

まだ、それほどまでに舟越桂の名前が知られる以前（といっても、五、六年前のことであるが）に、わたしはある企画の一員に加わって、日米の新鋭彫刻家各五人ずつを選出する展覧会（「現代彫刻の状況展」）を組織したことがあった。これは一九八六−八七年に現代彫刻センター（東京、大阪）をはじめ、札幌芸術の森内の芸術の森センターを巡回して、当時ホイットニー美術館にいたパターソン・シムス氏に作家選考を依頼。アメリカの作家については、ニューヨークのサルヴァトーレ・アラ画廊で展示。札幌芸術の森内の芸術の森センターを巡回して、刺激的な講演会を札幌芸術の森で開催したのを記憶しているが、

そのときにはまだ舟越氏は "新鋭" として括られていた。日本の "新鋭" 彫刻家の一人に遠藤利克なども入っていて、ようやく八十年代以後に活躍するようになる彫刻家たちにスポットが当てられる時期となっていたのである。

このときの「現代彫刻の状況展」で、わたしははじめて舟越氏と接触をもった。ここで多少の修正を加えて、同展のために書いた舟越桂についてのわたしの一文を書き写しておきたい。

*

作家や作品との出会い、というのは、しばしば予期せぬときに、いっそう新鮮なものである。

《風をためて》(一九八三年) をはじめてみたのは、一九八五年のことである。わたしはそれまで、この作家のことについて何も知らなかった。東京銀座の西村画廊にしばらくおいてあって、たまたま目撃したのであるが、そのときの印象がまた強烈で、何とも形容しがたい奇妙なものであった。

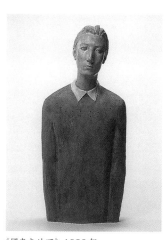

《風をためて》1983 年
栃木県立美術館蔵

いま、あらためてそのときの様相をふりかえってみると、わたしは舟越桂氏の彫刻を、ある種の文学的な空間のなかに設営してみようとすることに急で、技法だの構造的な分析だのには気をとめなかった。文学的な解釈の鎖をかけることに忙しかった、というわけである。

しかし、これ、と決めた場所との相関関係を、より密接なものに変えうる文学の対象がおもいうかばなかったこともまたたしかで、あれやこれや思索し、むしろ、わたしはその思案の過程をひとり愉しんでいた、といってもよかった。咄嗟におもいうかべたのはサミュエル・ベケットであったが、カフカの方がよりふさわしいのかな、という感じで、わたしの頭脳のなかの仮想の劇場には、走馬燈のようにさまざまな文学作品のイメージが通過した。たいして通じてはいない文学の領域であるにもかかわらず、そうやって探索の触手をのばしているときにこそ、けっして論理的な保証をえたものではないが、彫刻の内部（あるいは彫刻そのもの）から発信されてくるところの、一種の魂の様相つまり、移ろいやすい不安定な様子のなかに現われる作品の本質を感じることがあったりするのである。

もっともふさわしい文学的な空間をこしらえてくれるような気がしたのは、実は、わたしの好きな作家の一人であるロアルド・ダールであった。日本でも最近では、テレビで放映されているから、かなりのファンをもつ作家といっていいが、この短篇の名手が次々に描いてみせるところを要約すると、それは〝奇妙な味〟をもった小説ということになる。賭博にのめり込む

人間の心理を描いたり、潜在的な殺意を暗示させたり、ともかく、人間のありとあらゆる想像力の恐ろしさをテーマにしている。殺意の道具立てにヘンリー・ムーアの木彫を使った「首」、女房の指を賭の代償にした「南から来た男」（『あなたに似た人』田村隆一訳、早川書房）など、いずれもスリル満点のハラハラものの筋立てとなっている。

こうした一種の作り話のもつ面白さと舟越氏の彫刻と、どういう関係があるのか、と問われるだろうが、もとより、直接的には関係するものはない。さまざま、ひきおこすであろう人事や出来事を、いくらならべ立てたところで、それは所詮、彫刻そのものを解明することにはならない。

しかし批評とはまた、何と窮屈なものだろうか、というおもいを殊更にさせる作品との出会いがあるとするならば、その作品との対応を根本から変えなければなるまい。

《風をためて》をみたあと、わたしは《積んである読みかけの本のように》（一九八三年）《ピアノが聞こえる》（森へ行く日》や《白い歌をきいた》（以上、一九八四年）、そして《夏のシャワー》（一九八五年）が

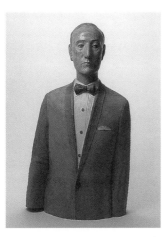

《積んである読みかけの本のように》
1983 年　高松市美術館蔵

14

一堂に会した舟越氏の個展（一九八五年、西村画廊）を
みた。

いずれも上半身だけの人体である。みな着衣である。木彫に薄い彩色
がほどこされている。みな着衣である。いわゆるブロ
ンズで鋳造された胸像とは別種の感じをあたえた。さ
りとて、ジョージ・シーガルでもなく、ドゥエン・ハ
ンソンでもない。作品の形態的な様子と、その表情は
まるでちがう。イギリスの若い彫刻家アントニー・ゴー
ムリーの、あの鉛のごろっとした作品を想起したが、
それともどこかちがう。何か彫刻のなかにひとつの「観
念」を封じ込めているような気がしたけれども、しかし、
求心的な性質のものではない。そう、まことにそれは
爽やかで新鮮な感覚が漂っているのである。作品の、
むしろ、表情全体の調子が、第三者を陶酔させてしまう、
という性格のものであるかもしれぬ——と、わたしは、
いろいろ解釈を試みたのであるが、どうもいまひとつ、

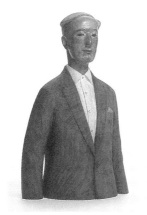

《ピアノが聞こえる》1984 年
個人蔵

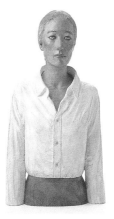

《白い歌をきいた》1984 年
長泉院附属現代彫刻美術館蔵

第 1 章　遠くの人をみるために

15

しっくりいかない。

これはおそらく、彫刻家の意図の中心へ、わたしが何かの契機をつくって入り込まないかぎり、解明のできない性質のものなのであろう。

そう思って、過日、舟越氏にお会いして、そこらあたりを訊いてみたのであるが、作家は結局のところ、人間にことのほか興味をもち、しかも顔に関心があって、何か全体的な雰囲気がリアルに表現できればいい、という返事であった。酒席の雑談は、それにふさわしい忘却という結末を用意するので、ことのいちいちは想い出さない。メモをとるほど、わたしも野暮ではない。それでも眼玉の話や彫刻と馴染んだそもそものきっかけを語る舟越氏の様子から、わたしは同じ職業をもつ父、舟越保武氏の存在が、有形無形に、この、ユニークな作品をもって、日本の美術界に登場してきた息子の創造意欲を刺激してきたのだろう、と思った。

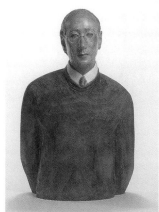

《夏のシャワー》1985 年
世田谷美術館蔵

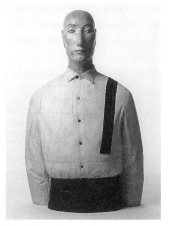

《森へ行く日》1984 年
東京国立近代美術館蔵

しかし作品が結果するところは、もちろん、父子の関係だけでは論じられない。それぞれ個人的な現実感覚がちがうからである。同じく内省性の強い作品的傾向ではあっても、そのあらわれを異にしていて、作家の想像力がもどって行く場所もまたちがうからである。ただ、舟越氏は、父のアトリエを子供のころから覗いていて、成長するにつれて自分が彫刻家になるんではないかな、という予感をもつようになっていた、と語っていたのが、わたしには興味深い。

いわゆる具象彫刻の技法的な因襲や素材に対するこだわりから解放されているのは、先人に対する抵抗とか反逆というのではなく、彫刻との触れ合いを、ごく自然なものにしていたところに醸成された、嫋（しなや）かで芯の強い感性の成長に負っているものではないだろうか。

そんなふうに、わたしには思える。彫刻というものを意識した、その最初に、はたして舟越氏が何を考えていたのか、という点に関しては、わたしも知らない。

しかし、子供時代に、何事も語らない彫刻の「沈黙」と対話する機会をもちえたというのは、彫刻自体を話し相手として、あたかも独り芝居を演ずる仮想の空間の演者たちに変貌させることができた、ということでもある。大人の眼からみれば、変哲もない玩具でも、子供は退屈せずに何時間も遊んでいる光景に接する。ちょうどそうした無心の行為のなかに、わたしはむしろ想像力の大切な部分が形成される、と考えている。

舟越氏は細部に凝る作家だが、その凝り方においても独自的である。眼鏡をかけさせたり、

上着に鉛板を嵌め込んだりしたものがあるけれども、部品のちょっとしたあつかいのズレによって、まったく印象がちがってみえることがあるわけだが、こうした変化にきわめて神経質である、ということなのである。技法的な錬磨にもとづいて細部にこだわるのではない。これは、表情を異にする変貌の秘密に舟越氏の感性が鋭く反応するからである。

わたしは作品それ自体を論ずる、というよりは、作品が喚起する空間意識の方に、むしろ関心をもったために、それに呼応する任意の情景を想像してしまった。あれこれ文学的な空間設営を試みたのはそのせいである。こうした想像空間のなかの彫刻は微妙な光彩のなかに姿を現わすものでもあるが、同時に、それは彫刻によってみられている、というこちら側の意識なのである。そうした思念の断片を、どこへ投影させたらいいのかを迷うが、それはわたしの勝手であって、作家の意図とは別のものである。

3

このあとに、わたしが舟越氏と接触をもったのは一九八八年の第四十三回ヴェネツィア・ビエンナーレのときである。前回（一九八六年）に引き続いてコミッショナーの任に当たったわたしは、舟越氏と戸谷成雄氏と植松奎二氏の三人の彫刻家に出品をおねがいした。国際的な展覧

会であるから、できるだけ印象のつよい会場（日本館）にしようと考えて、わたしは日本の彫刻家の、彫刻の素材との対話における独自性を強調。これはあくまでも試みの段階であったから、わたしの意図が十全につたえられたかどうかわからない。けれども木という素材と三人の彫刻家がそれぞれに対話している様子、あるいはそれがまた、たんに現代の時間に限定されるのではなく、長い木彫の伝統を有する日本の彫刻史全体とどのように接続するのかどうかを検討する機会でもあった。

要するに現代の眼が発見する日本の伝統といかに対話し、そこで発見したものをいかに再構成して自作に反映させるのか、ということになる。

しかし、どんな作家も伝統とは衝突する。少なくとも批判的な側面がある。また必ずしも自国の伝統のみを対象とするわけではない。その意味では、むしろ世界の芸術文化全般を対象とするのであるが、木という素材に関心を集中させるときに、日本の作家たちが素材に対する独自の身の寄せ方を示しているのに気づいたというべきかもしれない。

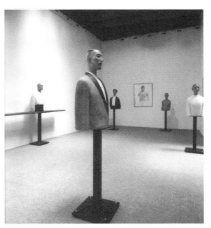

ヴェネツィア・ビエンナーレ日本館での展示風景
1988 年　撮影：安齋重男

ヴェネツィア・ビエンナーレ展で舟越氏の作品を展示する際に、とても印象的な出来事があった。

それは舟越氏が何を思いついたのか知らないが、汚れた分厚い板を会場（日本館）にもちこんできたのである。長さ約二メートル、幅四十センチ、厚さ四・五センチで、コールタールと重油にまみれた板であった。それをこともあろうに自作の《傾いた雲》（一九八八年）と台座のあいだに挿入して展示したのである。

するとどうだろう。それまでいかに作品を移動しても散漫な感じがして、いま一つ配置の定まらなかった彫刻相互の空間が、魔法にでもかけられたかのように、ぴたり、ときまったのである。

一点一点の作品を愛でるように制作し（したがって一点一点の作品に対する愛着もつよすぎて）、とても展示（配置）にまで彼の関心は向かわないだろうと高をくくっていたのであるが、そうしたわたしの考えは、この一枚の分厚い板のあつかいによって、一瞬にして否定されてしまったのである。

自分がつくり出した作品の生かし方を知っている――といえば、あまりに常識的な説明となるが、しかし、こうした展示効果の工夫がなければ、いかに作品と親密であっても、彫刻から派生する空間体験と連動しない。静かな佇まいのなかで舟越氏の作品が、柔らかな光彩につつまれるようにして、その人間像をみるものの心に焼きつけるのは、氏の彫刻に対する造形的な

創意工夫だけではなく、人間理解の深さや、ものの見方の的確さによるところが大きい。

わたしは、舟越桂という彫刻家に、このときはじめて、一種の空間構成のなかに養われた彫刻の「詩学」をみたように思った。

日本館は少なからず話題を投じて、新聞や雑誌などにもとりあげられた。そのなかでイギリスの批評家ウィリアム・フィーバーは、「ヴェネツィアは沈んでいる──」と題して、かなり手厳しい記事（『オブザーヴァー』一九八八年七月三日）を寄せていたが、サブタイトルの方は、何とヴェネツィア・ビエンナーレ展でみるべきものは「ミケランジェロ、ジャスパー・ジョーンズ、そしてフナコシと樹々の森」となっていた。

＊

そんなヴェネツィアでの、ある朝のことである。以前から親交のあったブリティッシュ・カウンシルのヘンリー・M・ヒューズ氏とサンマルコ広場のカフェ・テラスで朝食をとっていた。そのとき堂々たる体躯の一人の男が近づいてきて、ヒューズ氏と何か意味あり気な会話を交わした。〝政治〟ということばだけが耳に残ったが、内容についてはよくわからなかった（聞かないのが礼儀だから）。ヒューズ氏の紹介で握手。批評家のデイヴィッド・シルヴェスター氏

であった。

開口一番こんなことをいった。「ジョン・デイヴィスより舟越桂の方が、ちょっと "ドライ" かもしれない」と。そして親指を立てて、わたしの肩をポンとたたいた。

デイヴィスというのは、前から気になっていたイギリスの作家である。その作品はいささかおどろおどろしいところがあって、人間の実存的な状況を具象化し、イギリスの彫刻界でも異色の存在である。シルヴェスター氏の指摘はもちろん、どちらが上質だということではない。比較の妙として、なるほどと思わせる例証だったということである。

しかし、シルヴェスター氏の評価をえた舟越氏ではあったが、残念ながらビエンナーレの賞からはずれた。

親指を立てて、わたしの肩をポンとたたいたのは、気にするな、という彼の親切だと思った。シルヴェスター氏はビエンナーレの賞の審査員の一人だった。フランシス・ベイコンに関する優れた著作をもつ彼との出会いは、まったくの偶然であったが、わたしには忘れられない光景となっている。*[1]。

4

祝祭のあとの安堵もつかのまのうちに過ぎて、舟越氏もまた「仮想の手」をのばして自らの

22

仕事にもどらねばならなかった。秋に予定されていた個展の準備に入っていたからである。し

かし、私の方はヴェネツィアの余韻が少なからずのこっていて、なかなか仕事のペースをつか

みえないでいた。記憶のなかにさまざまな出会いが割り込んで整理がつかなくなっていたから

である。

現実との接触を求めて展覧会巡りをしていた帰国後のある夕方のことである。わたしは舟越

氏と出会った。個展のための新作を一点、いま車に積んできているので、みてほしいというの

である。次回のサンパウロ・ビエンナーレのこととか、あるいはアーノルド・ハースタンド画廊

での個展の展示作品のことと関連して会うことになっていたのだろうと思うが、写真を撮るた

めにアトリエからもってきたばかりだ、といったときの舟越氏の表情には緊張したものがあっ

た。ことばにできない予感がわたしのなかに走った。だからすべて予感というのは、愉しいも

のである——そんな感じで作品に接したのである。

それは《教会とカフェ》（一九八八年）であった。ロンドンに滞在していたときに、たまたま、

とあるカフェでみかけることになった人物の印象をもとにつくったのだという。その人物を知

ることはなかったが、なぜか気に入ってスケッチしたのだという。実物はもう少し細い感じの

ひとだったともいったが、作品にはどことなく親しみやすい表情が漂っていた。わたしは舟越

氏が、このモデルと英語で会話し、制作中もずっと英語でことばをかけながらつくっていたよ

うな気がした。「世界はすべてぼくのものだ」――と
いわんばかりの、ある晴々とした雰囲気のなかに立
ちあらわれているこの作品のタイトルに、どうして
また舟越氏は「教会」ということばを付け加えたの
だろうと思ったが、しかし、わたしは作品をことば
の縄でしばるのは止そうと思った。作品のモデルが
何か喋り出す気配を感じたからである。わたしはポ
ンと肩をたたいて、わたしの記憶のなかの旧友と再
会したときの、あの、いっさいの構えを排除した親愛の情のなかに居さえすればよかったので
ある。

こうした感情がどうして湧いたのかをたずねられても応えに窮する。快い気分というのは、
漠としたもので希望的な予測を誘うものだからである。わたしは、この《教会とカフェ》に舟
越氏の仕事のさらなる展開をみた。

概していえば、爽やかさと倦怠感の奇妙に入り混じった不思議な印象をあたえる舟越氏の作
品が、みるものの心理の往来をこれまで以上にスムーズなものとしたことを示していたからで
ある。この《教会とカフェ》はまた、わたしに岸田劉生の《麗子像》の連作を想起させた。こ

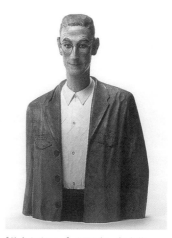

《教会とカフェ》1988 年　個人蔵

れはおそらく、作品から獲得したイメージの暗喩をより自由なものとしたからであろう。絵画と彫刻の表現手段のちがいは、この際別にしても、舟越氏のなかに育まれている人間像のイメージに、重層した記憶＝時間を加味したからだろうと推察する。

そしておそらく、木彫という技法のもつ制約と結びついて養われたものにちがいない。人間感情の塊りが、木との対話（もっと正確にいえば、木のもつ素性）を通じて浄化されるところがあるからだ。ことさらそれを「聖なるもの」への転化とはいわないが、人間感情（さまざまな人間的矛盾をもった）との、付き合い方の妙において、舟越氏はきわめてすぐれた素質をもった作家といえるかもしれない。ルシアン・フロイドの作品に衝撃を受けて、「描かれている人の目が尋常ではない」と語っている舟越氏が、自作の彫像に眼玉をはめ込むときのことを想像すると、相当に生臭い人間感情のなかに自己を設営している――と解してもおかしくはない。大理石を削って磨き出した眼玉を、色鉛筆とラッカーで着色。出来上がった彫像にそれをはめ込む操作を実際にみたことがあるけれども、眼玉の固定の仕方によって、表情が変わってしまう。特定の表情をもつことを嫌って、あてのない眼差しとする。これはたんなる効果としての工夫ではなく、作家が作品から手を放すときに生ずる思惟の持続の一手段と考えられる。

舟越氏の作品は、どこかに置き忘れてきた人間に対する、ある種の感応的な眼差しを感じさせる。さまざまなかたちで記憶のなかの人間的出会いを喚起させるからである。そして技法的

にはゴシック彫刻や日本の仏像彫刻から学んでいるけれども、そうした技法的要素の引用の継目はみあたらない。何かあっけらかんとしていて、すぐれて独創的なのである。別のことばでいえば、自分に何が可能なのかをよく知っているということである。平易にいい直せば、大変に感覚的な性向をもった作家で、自身もまた「フィーリングを大事にしたい」と語っているように、堅苦しい理論を前提として作品をつくることをしていないからである。

彼は自分のなかの「時の想い」をかたちにする。その意味では、詩的想像を誘発するが、かたちとなったもの（つまり作品）は、特定の人物をモデルにしたものもあるし、あるいは、こんなふうな人と出会えたらいいな、とひそかに念じているような場合もある。左右のわずかに開いた彫像の眼玉は、たしかにあてのない人物の様子を物語るけれども、それは身振り同様に人間の表情を固定したものから動きのあるものに変える一瞬を表現しているからである。

*

一九八九年のサンパウロ・ビエンナーレの際にもわたしは彼と一緒にでかけることになった。舟越氏は機会があったらアルゼンチンの詩人 J・L・ボルヘスの書斎をのぞいてみたいといっていた。ブエノスアイレスまで飛んだが、事情があって訪ねることはできなかったようである。

しかし、ボルヘスの名前を耳にしたときに、わたしは、そう違和感をおぼえなかった。「われわれは過去の多くの幸運をただ一つのイメージに集約する」[*2]といった、このボルヘスのことばと、舟越氏の作品に託したねがいとのあいだに共通するものを感じたからである。

ビエンナーレには新作の《言葉の降る森》（一九八九年）とはじめて試みられた全身像の《午後にはガンター・グローヴにいる》（一九八八年）の他二点を展示。

この全身像は〝ボイル・ファミリー〟の一員で長男セバスチャン・ボイルをモデルにしたものである。わずかに前のめりになっていて、きわめて身振りにとんだ作品である。

サンパウロ・ビエンナーレのカタログに、わたしは安部公房の小説『箱男』にヒントをえて、出品作家の若江漢字・神山明・舟越桂三人の作品を束ねた短い文

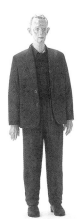

《午後にはガンター・グローヴにいる》
1988 年　北海道立旭川美術館蔵

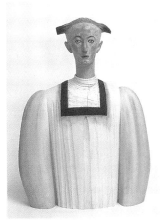

《言葉の降る森》1989 年
広島市現代美術館蔵

章を寄せたが、それは自分を消すことの可能性（つまり人は匿名性を獲得しうるか）を問い直したものであった。人間は誰でも自己のアイデンティティを気にかけるけれども、この自己の無化を潜りぬけた先に、人公は巨大都市を徘徊して、自己の無化を試みようとする。この自己の無化を潜りぬけた先に、実は「私」（＝アイデンティティ）の発見があるのだ——ということを、いいたかったからである。

そのカタログには、出品作家のコメント（制作の動機）を掲載した。舟越氏は「遠くをみている人に出会う」と題した一文を寄せている。

「砂漠の民や漁師のまなざしに、ときとして哲学者と共通するものを私は感じる。そういう目をした人は、たまにではあるが、どこにでも現れる。前ぶれもなく、私の前を通りすぎる」と。

しかし、そうした人との出会いは、窮極的に「私」のなかをみつめることになるのだ——ということを書いている。

新しく制作したアンソニー・カロ氏の二点の肖像彫刻《届いた言葉の数》《届かなかった言葉の数》（ともに一九九一年）は、舟越氏のいう「遠くをみている人」をかたちにした、きわめて興味深い作品といっていい。

いろいろ細かい神経をつかってつくられているこの作品は、着色されていて絵から抜け出したようなところがあるが、半透明に透けた木目は触覚を刺激する。作品に近づいて、ふと触ってみたくなるのはそのせいかもしれない。鑿の音が聞こえてくる、そんな感じもする。しばらく眺

めているうちに、ある懐かしさの感情が湧いてくる。これは
わたしだけのことではなく、この偉大なイギリスの彫刻家を
敬愛をもって眺めている舟越氏の眼差しと重なるからである。
微妙に様子のちがうこの二つの彫像が実際に並べられた
現場（ロンドンのアネリー・ジュダ・ファイン・アートでの個展、
一九九一年九—十月）を目撃できないのは残念なのであるが、お
そらく（そういう以外にないのだが）鑑賞者はそれぞれが自
己の「時の想い」につれ出されて、仮想の出会いの場を想定
するにちがいない。しかし鑑賞者は、どこかで会ったことの
ある人物だという確信をもって近づくことはできない。喚起
される印象というのは、けっしてつなぎ止めておくことので
きないものだからである。舟越桂という作家は、自分のなか
の〝彫刻〟を刻んでいる。遠くの人をみるために——である。

＊1　David Sylvester, The Brutality of Fact——Interviews with Francis Bacon, Thames and Hudson,
　　London, 1980.
＊2　J・L・ボルヘス『永遠の歴史』土岐恒二訳（筑摩書房、一九八六年）

アトリエ初訪問の日。右端は筆者。写真提供：西村画廊

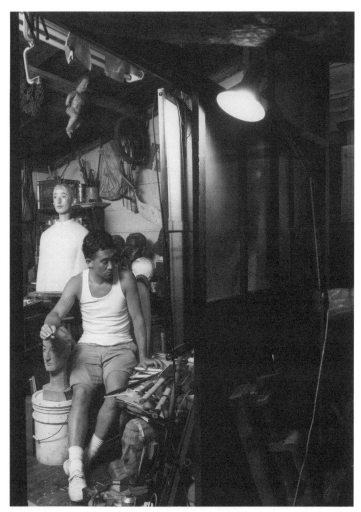

東京・世田谷のアトリエにて　1991 年　撮影：落合高仁

第2章　彫刻家の内なる声

舟越桂といえば、バタ臭い人物像の、あの物憂げな表情を刻む木彫の作家として（とくに若いひとたちに）知られている。

このところ、その半身像の肖像彫刻だけでなしに、ドローイングや版画の領域でもなかなか魅力的な仕事を発表している。目下、日本の現代彫刻の世界でもっとも脂の乗った注目される作家のひとりといっていい。

わたしはこれまで、ヴェネツィアあるいはサンパウロのビエンナーレなどの、海外の国際展で、彼と一緒に仕事をしたことがある。本書のエッセーのなかにある「ヴェニスで一枚の板と出会った」という話は、わたしもその場に居合わせた日本館での展示の際に起ったことである。

ところが、この経緯についてはともかく、わたしは作家のこころのなかの葛藤や動揺には気づいていなかった。だから、なるほどそうだったのか、という思いに誘われるものがあった。十年前のことだからいまとなっては懐かしい思い出なのであるが、実に細部のしっかりした話になっていると思った。

ふだんとはどこか異なった気配を感じさせる「空間」だとか、見慣れない「もの」との遭遇

のなかに発見する「物質」の意味などを、的確なことばで語るというのは、たいへんに難しいことである。しかし、この舟越氏のエッセーを読んで、まず感じるのは、伸びやかな感性であり、屈託のなさである。気負いや構えといったものもなく、平易なことばで事実をたんたんと語っている。

「毎日午後四時、風に乗ってアジアへ行く」は、仕事をしながらラジオから聴こえてくる気象通報の話である。木彫をはじめた頃には、もっぱら古今亭志ん生の落語を聴いて、「鍛えられたノドから発せられる日本語のリズムに、そしてその言葉の流れの中にあるデッサン力に圧倒されていた」という。やがて気象通報の「美しいリズム」「確かな発声」「簡略な言葉」、つまり「一語たりとも切り捨てることのできない整然と配置された言葉」に、彼は東アジア全体に、こころを走らせる快感を覚えることになったというのである。

しかし、ここから、いかにも舟越氏らしい発見（というか発想）の瞬間が招来するのである。「放送はずっと同じリズムでつづくのではなく、たまに不協和音が入って来て、音と内容に変化を与える。『アモイからは入電ありません』という奴。ぼくはなぜかこれが入るとホッとする」と語っている。

単調さに変化をくわえる、この機縁こそが、彼がヴェネツィアで苦心した展示の体験[*2]だったのであり、また日々の仕事のなかに発見するアイディアとの関連なのではないだろうか。

自分になにが可能なのかを判断するきっかけを、この変化に求めているともいえるが、要するに理論が先行したり、あらかじめ決められた「かたち」に従うのではなく、人間の表情も固定したものから動きのあるものに変わる、その一瞬を刻むことによって、まさに静のなかの動と、動のなかの静とにかかわることになるのである。

けれども、それは実現された印象だけではなく、繋ぎ留め得なかった印象をも余韻として残すところに、彼の肖像彫刻の秘密があるのではないだろうかというのが、鑑賞者の側としてのわたしの印象である。

いずれにせよ、この画文集は舟越氏がここ十五年ほどのあいだに書いた短いエッセーを集めたものである。自己の思いを説くというより、それとない観察の眼に映る景色を描いたものが多く、なかでも父と母について語っているところは、仄かな感動に誘う忘れ難い一文となっている。母の「許容の柔軟さ」には、「なかなかあなどれない」と思い、また厳しい彫刻家としての父が、心血を注いで制作した《長崎二十六殉教者記念像》（一九六二年）の前に立つのに、三十年以上も経ってしまった……という話には、密かにこころに抱きつづけた息子の敬愛の念が滲んでいて感動的である。

わたしは、あたえられた人生のなかで完結しないものがあるということを感じた。舟越氏の、どこかゆった

あとがきの「吸煙処にて」は、今夏、中国を訪れた印象記である。

りとした人柄を感じさせ、「急いでも意味がない」という彫刻家自身の心境をつたえている。画文の「交響」というのは、やはり、優れて魅力的な仕事をしつづけている作家のなかに生じるものだ、と思った。

*1　舟越桂『言葉の降る森』（角川書店、一九九八年）

*2　『北海道新聞』（二〇〇二年九月二十日付）に掲載された〈連談〉（「④舟越桂さんが語る」）を参照。

第 3 章

語り出す彫刻

静かに耳を澄まして

中原悌二郎賞受賞

中原悌二郎賞は、悌二郎が亡くなったのが三十二歳ということに因み、三十二回を目安として旭川市が毎年開催してきました。そして二〇〇一年にちょうどその三十二回を終えました。

そこで旭川市から、装いを新たにしようという話が起こり、三十三回からは隔年のビエンナーレ方式に変わりました。昨年（二〇〇三年）は、その新しい形式での一回目でした。

候補者は何人もいましたが、きちっと広い視点で色々と論を尽くした段階で、選考委員会の意向として、今年は舟越桂さんがいいのではないかということになりました。新しい形式になっての一回目ということもあって、やはりある程度の話題性が欲しかったということもありました。特に舟越さんの場合は、ちょうどその頃から一年以上にわたって、東京都現代美術館（二〇〇三年）を皮切りに、全国を巡回する展覧会が開かれているという話題性を加味してというところもあったと思います。

でも一番の決め手は、舟越さんの作品が、時代の問題点を、堅苦しい、いわばイデオロギー

や、あるいは思想的な方面から扱うものとは、少し性格が違っているということでしょう。もう少しゆったりとした、わたしたちの日常の意識の延長にあり、多くの方が現代の彫刻に感応するきっかけを持てる——舟越さんの作品はそういう性格だと思うのです。選考委員会としても、現代の新しい彫刻に、もっと多くの方が興味を持って目を開いて欲しいという希望があったわけです。

きわどい溝

現代美術の思想というのは、どんどん先鋭化してしまった部分があります。それだけ現代の危機と不安が作家たちの気持ちを激しく揺さぶっている証拠だと思いますから、そういう事実をないがしろにはできません。ただ、舟越さんの場合は、そういうことを含みながら、あえてそういう方向へ自分の表現を誘導するのではなくて、どこか置き忘れてきたようなところを拾い集めているように感じます。

歴史的にふり返ってみると、置き忘れてきたものにも、概して重要なことがあるのです。現在制作する作家さんたちには、新しいところへ新しいものを接ぎ木していくという仕事が多いのですが、そうではなくて、過去の遺産をどのように生かすかとか、今となってはなかなか解

りにくいけれども、昔はこのような面白い技術があったのではないか、というようなことです。

彼が木と対話する仕方というのも、昔の職人の対話と似たところがあると言ってもいいのではないでしょうか。昔の職人の言葉を聞いているとも言えるでしょう。それから、大理石の目玉の入れ方にしても、新しい工夫はもちろん加わっていますが、やはり長い間、色々な仕事をしてきた過去の天才たちに、教えを受けているという気分が、彼の仕事にはあります。そういう威張っていない仕事が、多くの人に受けいれられている理由となっているのではないでしょうか。

頭から説得しようという作品も、革命の時代とか、何か使命感を持って牽制しなければならない戦争の時代や敗戦直後とか、時代と正面に向き合った時代には、絶対に必要だと思います。

しかし今は、どう言ったらいいのか、間が抜けたというか、でも、もう少し現実を近距離でみていくと、逆に鶏肉の問題やSARS、少年犯罪など、以前よりも遥かに恐い時代にわたしたちは生きているのかもしれません。そうなってくると、舟越さんの仕事にはまた別の見方が表れてきます。人間が持っている信用できる部分と信用できない部分とのきわどい溝みたいなところに、彼自身、身を潜めているところがありますから。人間に興味を繋いでいて、人間を対象にしなければ表現活動ができない——と舟越さんが言っている意味は、そのあたりにあるのではないでしょうか。

40

戻っていく場所

なかなか平明に解説できない言葉というのがあります。たしか河合隼雄先生がおっしゃっていた言葉だと思うのですが、「もったいない」とか「あまい」とか、こういう表現は、うまく外国の言葉に置きかえられないし、それを概念的に説明するのはなかなかやっかいな問題です。そういう言葉が持っている微妙な余分さというか、含みというか、舟越さんは、そういう言葉の微妙なレヴェルでものを考えているし、作品にタイトルを付けたりしています。だから、詩と真実というか、何かかえって真実に迫った感じがします。

彼の作品をもし言葉で言い表そうとすれば、一つは、ロアルド・ダールの小説のような「奇妙な味」ということでしょうか。もう少し言葉を詰めて言うと「彼自身が戻っていくところ」。どういうことかというと、それは彼自身の生まれた環境が無意識のうちに大きく作用している部分かもしれません。それは父親の舟越保武さんが優れた彫刻家であったということと、おそらく彫刻の意味という部分を深く知っているということだと思います。深く知った部分というのは、理屈で解った部分ではなくて、小さい頃に父の仕事場で一人遊びのうちに、沈黙の彫刻とたえず対話していた自分がいる。ある意味で彼が今作っている彫刻は、幼少時に父のアトリエでみた彫刻の影かもしれないし、そういうある種の懐かしさというものが、「戻っていく場所」という意

味に繋がっているのではないかと想像します。懐かしさというのは、どんな人にもあると思う。無ければ癒やされませんから。

父の時

　ブロンズなどと並び、父の保武さんの作品の主流にあるのは石の直彫です。舟越さんも木を削る。削るということはシンプルにしていくことだけれど、削ったらそれっきり、やり直しはきかない。だから二人の作品に共通して緊張感がみえるのはそのせいではないかしら。

　静のなかの動というのも二人は同じです。ロダンに影響を受けた日本の彫刻家は動に重きを置いたけれど、父は静に軸を置き、それが精神性の深さに繋がっていくんです。この点も親子で似ているし、肖像彫刻のあてどないまなざしも似ていますね。

　ただ、時代感覚の差はあると思います。父の時代には、まだ「近代」があり、どうしても彫刻の伝統を意識し気にかけた。だから父の作品には彫刻史に対する「眺め」が含まれ、作品にある種の達成感が感じられます。まあ、その達成感を求めたと言ってもいい。

　ところが、今の時代、大きなテーマはやぼったい。理想や普遍性への懐疑が現代の特徴と言えますから。だから舟越さんは日常の、自分の手前にあるものを介在に作品を作っている。で

も今後一転し、父が追った理想や普遍性を求めていくのかもしれない。血の繋がりを確かに感じさせます。

舟越さんの作品はどんどん自由になってきています。《夜は夜に》（二〇〇三年）には、悪魔でも犯罪者でもスケベでもなんでも来いという、フェリーニ（イタリアの映画監督）的な自由さを感じさせますし、《水に映る月蝕》（二〇〇三年）は彼の持つ豊かさの証明です。

たとえば父保武さんの《ダミアン神父》（一九七五年）はすごい仕事で、その高みへ達するのは容易じゃないですが、舟越さんも今、魂の遍歴を始めたのだと、近作をみてわたしは思います。

海外の評価

舟越さんが海外で大々的に評価されたのは、おそらく一九八八年のヴェネツィア・ビエンナーレが最初

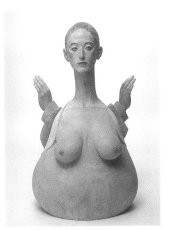

《水に映る月蝕》2003 年

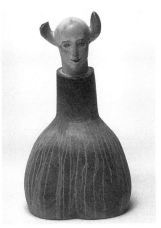

《夜は夜に》2003 年
北海道立旭川美術館蔵

だったと思います。きわめて解りやすい例を挙げると、イギリスの『オブザーバー』という新聞の一九八八年七月三日付けでウィリアム・フィーバーという批評家が、ヴェネツィア・ビエンナーレを皮肉っぽく書いています。ヴェネツィアは当時、地盤自体が沈下しているということにひっかけて、「ヴェネツィアは沈んでいる」という見出しなんです。サブタイトルは「ミケランジェロ、ジャスパー・ジョーンズ」そしてカタカナで「フナコシ」と「樹々の森」、ヴェネツィアでみるべきものはこの四つだと言っていました。

また、このヴェネツィア・ビエンナーレの賞の選考委員だったデイヴィッド・シルヴェスターというイギリスの美術評論家は、舟越さんを絶讃しました。彼は「dry(ドライ)」という言葉を使っていました。舟越さんの作品はじつにドライであると。イギリスの彫刻家ジョン・デイヴィスという、やはり人体像を作る彫刻家がいるのですが、彼のことは「舟越よりも wet(ウェット)だな」と評していました。わたしたちが使う「ウェット」と「ドライ」の関係は、彼らと語感が違うかもしれませんが、「ドライ」は「ウェット」と比べた時に、もっとイメージが健康だと考えればいいと思います。ジョン・デイヴィスの作品には、どちらかというと死のイメージが漂います。舟越さんの場合は、「死相感」というようなものが無いということではなくて、おそらくあまり表に出さない、そこが彼の優しさかもしれません。あるいは、かなり上等な技術で、かなり高いレヴェルの知力を持っている証拠だと思います。

そうして、舟越さんの存在は知られるところとなり、そのあとカッセルのドクメンタなどでも評価されて今日に到っています。

ただ国籍がどうのというのではなくて、舟越桂という一人の作家の個人の評価であって、その作家が日本人であるとか、東洋から来ているとか、そういう問題ではないんです。特にモダニズムでは、分析が不可能だったり、解釈がなかなか行き届かなかったりするものを、どこか避けてきた部分があります。そのように現代美術で投げ捨ててきた、ないがしろにしてきた部分、作品の愛着というのでしょうか、そういう部分が舟越作品にはあるんです。

作品が語る

舟越さんの場合は、作品それ自体が語るように思います。静かにずっと耳を澄ましていると、何か語っているつぶやきみたいなものが聞こえてきます。錯覚とか、そんな話ではありません。ですから、彼の作品について論じるというのは、ある意味では野暮かもしれません。現代美術はその作品について解説したり、わたしたちの考え方を話すことに、言葉を総動員していくわけですが、そうすればそうするほど舟越さんの作品は遠退いてしまいます。「まあ、いいや」と、どんどん遠慮してしまいます。だからわたしの役割は、彼の作品のそばにみんなもっと来ようよ、

そして作品の周りに腰を下ろして、お日様が沈むまでちょっとゆっくり眺めていようじゃないか、ということのようにも思います。そうしていると、そこにひょいと表情の動きみたいなものが現れて、作品が語り出してくれるという、なんだかサン・テグジュペリの童話のようですけど、そういう気分があります。

新作について

新作《水に映る月蝕》二〇〇三年）については、作品を通して「自分は彫刻家だよな」ということを自己納得しているのではないかと思います。

例えばオペラ歌手がいて、色々な歌の要求に沿ってさまざまな歌を歌うのですが、たまに、自分はオペラをやってきたから、オペラを歌わせてよ、という。それを、彼はあえてオペラとは言わずに、普通に歌って、これも自分の歌だよ、と提案しているわけです。

舟越さんの今回の一連の作品にしても、わたしからみると、時々は彫刻家というものを意識するのかなというように思います。そして、舟越桂という優れたアーティストが、あのような作品を通して、彫刻家であることの喜びを再発見している、だから、非常に豊饒な感じがするのです。

第4章　作家と語る

1 旅について

酒井　今日話をしようとしているのは旅についてだけど、死は究極の旅だもんね。この本（『言葉の降る森』角川書店、一九九八年）のお父さんの（保武氏の）箇所を読んできたんだけど、三十年以上も父を待たせてしまったということを読んで。これだって死と関わってるよね。三十年間、《長崎二十六殉教者記念像》を何度も見に行こうとしてたんじゃない、長崎に。

舟越　そうですね。

酒井　見に行こうとしていたんだけれども、自分の中で葛藤していたんでしょう？

舟越　あとはお金がなかったことと、タイミングのせいもあります。九州に行く機会が本当になかった

んですよ。

僕の映画（『＝ニア・イコール*』）の初日にカトリックの学校の学長が来てくれて、ちょっと挨拶したんですけど、今度お話をしたいと。

酒井　もう映画は封切ったの？　どうですか評判は。それに映像であなた自身を見直すというのは。

舟越　そうですね。監督が三十六歳の男性で、一人だけでやって来てビデオカメラを持って撮るんですけど、ただ普通に撮るんです。前もって撮りたい構成というのがない。脚本なしというのが謳い文句で。結局何十時間撮ったって言ったかな？　三ヶ月ぐらい週に何回か来て。一台のカメラはここにセットして、あとは手持ちでやっていましたけど。どうってことのない僕の普通の日々のうちの、助手がいたりするほぼリアルな感覚で、人がいる時間を撮る。たった一人になると、またちょっ

と違う時間があるんですけど、そこは彼は立ち入らないし。それから一緒に食事に行く時なんかも、カメラを持って行かずに。本当にアトリエの中の世界だけを、助手みたいにしてこの部屋に入ったら見られる世界を、と言っていましたね。だからすごくやりやすかった。気の合う人だったので、なかなか楽しかったです。ああいうのってはじめに会って、ちょっとの時間で、あーこの人なら楽だというのが分かるような気がする。

酒井　そうだね。

舟越　話は変わりますが、日本人は大きいことは……やっぱり出来上がっている芸術を見ても、大きい作品というのは大きい国にかなわないところがありますよね。日本でせいぜい大きいと思うのは、三十三間堂などのあの数。あれは常人的ではないし、大きいなと思うけど。大仏も大きいと

いっても、海外にはピラミッドとか色々あるし。

酒井　中国なんか、万里の長城と言われてしまうと、物理的なスペースからして違う。

舟越　後は力技みたいなのがすごいと思いますよね。日本人はやはりそこで勝負をしようと思うと負けるでしょう。百メートル走でもそうだけど、もうちょっと繊細なところで勝負をするしかないんじゃないか、そう思いますね。

酒井　小さな宇宙。これは彼らはかなわないんだよ。

舟越　白い布の真ん中に真っ赤な丸を持ってきただけで旗になる。そういう感覚は向こうの人にはないような気もする。龍安寺の石庭みたいなものもそうでしょう。日本人は力技がないから逆に、頭の中で小さいものの中に宇宙を見るような風に行ったのかなとは思います。借景とか、周りを取

り込みながら。

酒井　鎌倉の近代美術館で李禹煥展をした時（一九九三年）に、図録に書かれた作家の文章「無限について」を読んですごく印象的だった。書き出しがね。「地図を持たずに走っているような時がある」というところから書き出したエッセイで、仕事をして最後には作品が展示される。自分が久しく対話していた（制作していた）作品が、ある日突然トラックに乗せられて作品を見送った後、仕事場にまた戻る。その時突然気づく。作品がこの家の一部になっていたことを。そしてそれらが出て行ったこと、戸を開けた瞬間にいなくなったことが、見える。そこだけ場違いに明るく見えた……と。

舟越　参ったなこりゃ。

酒井　すごく爽やかな印象と同時に、なにか旅を

して帰ってきた時の感じがあるじゃない？　ある何かを持って行った場合には、そこに置いてきたのか、という感じがしない？

舟越　旅先に置いてきたもの？　割と僕は言葉をもらってくるというか、前どこかに書いたことがあって。確かヤン・フートと話をした時に、ヤン・フートがお別れの時に、ばっと抱きしめてくれて。「勇気、勇気」と、二度英語で言ったんです。すぐに列車で飛行場まで行かなければいけない時間だったので。タクシーに乗って駅まで行ったのですが、結構その時は色々あったのでこの言葉に感動して、タクシーの中でぼーっとしていました。その時はその旅の全体でもらった言葉は「勇気」という言葉だなと思って。

酒井　やっぱりもらう方が多い？　置いてきたことはあんま

舟越　僕はそうですね。置いてきたことはあんま

50

りないかな。

酒井　例えば遊び人は置いてくるって感じじゃないかな?

舟越　恋愛なんかがあって?

酒井　なんかこう、内的に自分の中で耕している向きの人と、あまり内的ではない、内的な体験を重視しない人だと違うんじゃないかな。

舟越　いいものを見たなとか、いいものを得たなとか。

酒井　自己表現をする時に戸惑ったことはある?

自分は何者かとか?

舟越　そんなに自己表現しないですもんね。例えば観光でプラハへ行ったといっても、別にレストランの人とちょっと喋るぐらいですから、あんまり誰にも知られずに、ただただ静かに黙って見て歩くという感じです。

酒井　舟越さんはロンドンなんかでも、不思議と仕事をしたくなるような人に出くわすことがありそうですね。

舟越　モデルとして作ってみたいと思うことはありますね。そうですね、ロンドンのその人の時には近づいて行って、「エクスキューズミー」と言って、ちょっとだけ自己紹介。たまたまその時には僕の作品の写真を持っていたものですから、こういう作品を作っているんだけれども、あなたを写真に撮らせてもらって、彫刻にしたいと言いましたけどね。イギリス人っていうのは瞬間的にお世辞をちゃんと言えるから、ああ素晴らしい仕事をしているじゃないとか、すごくユニークだとか最初に言ってくれて。それはありましたけどね。なんかそういうタイミングでもない限り、訊かれなければ彫刻家だとか、あまり言わないかな。一番行きたかったのはプ

ラハ。東欧に行ったことがなかったものですから。暗いヨーロッパの街がしっかり残っているんですよね。プラハはナチスに抵抗せずに街を明け渡したらしくて、壊されていないんだそうです。だから旧市街が本当に残っていて、しかもちょっとロマンチックなのは、通りが全部曲がっているんですよ。だからお店を見ながら、家並みを見ながら通りを歩いていると、知らないうちに方向を変えられていくので、必ず前に来たところになる。

舟越　そうですね。それでメインの広場に大きな時計などがあるんですけど、通りが狭くて、建物が五階や六階と高いからすぐにその塔が見えなくなるんですよ。　迷路に入っていてそれで高い塔が見えないから、いつのまにかやられていて、さっき右に曲がったんだから、もう一回右に曲がると、

酒井　ヴェネツィアと一緒だ。

元に戻るはずだなと思っていても角度が変わって違うところに出るんですよ。それは慣れるまで不思議でしたね。迷路に入ったような。ヴェネツィアもそうですよね。

酒井　ビエンナーレで一緒にヴェネツィアに行ったことが一度あったね。ヴェネツィアは時々夏にはちょっと早い春の終わりぐらいの良いシーズンに驟雨が来る。そうするとレストランとかに入って、入ったらもう方角が分からなくなってしまう。

舟越　方向を失ったこと自体は悔しいので分かろうとする。けれども分かんなくなっていく。しかし変な通りを見つけるのは楽しいですね。

酒井　好きな街だから、そうあることの楽しみに誘われているみたいなところがあるんじゃない？

舟越　そうですね。

酒井　嫌な町だったら早く出たいと思うし、いき

52

なり交番に行きたくなるみたいなこともあるじゃない。あるいはしゃにむに地図を見て、電話をかけるみたいなところがあるけど。

舟越　そうですね。綺麗ですもんね。不思議な古いヨーロッパの良さがあるんでしょうね。

酒井　小さいしね。ヴェネツィアは。

舟越　迷ったってたかが知れているから、変なところに行ってしまう心配はないでしょう。それから拉致される危険もあんまりないし。イスタンブールのバザールに行った時は、必ず分からなくなると言われていて、なんとか出てこようと思って。でもやっぱり分からなくなって。バザールの屋根もある迷路みたいになっているところで結局分からなくなって。悔しいから、入ったところから出るぞと思ったんだけど、ダメだった、やっぱり。違うところから出ました。このままどんどん迷っていくと、ちょっ

とやばいかなという感じも少しあるのね。

酒井　僕は最初にヨーロッパに行ったのは船だったんです。ウラジオストクに入って、それからハバロフスクに行って。ウラジオストクからハバロフスクまでは真っ直ぐなんですよ。それで十八時間。いやになっちゃったよ。それでハバロフスクからパタパタする飛行機でモスクワに入って。モスクワからのヨーロッパ体験。一九七一年かな。それでウィーンに寄ったんだけど、モスクワから三十六時間かかったかな。今思い出せば楽しかったかな、当時はつらかったけど。

酒井　若くないときついですよね。

舟越　出来ない、出来ない。酒井さんの中国の旅行はどうでしたか。

舟越　あれも長かったですね。一九九八年だった

かな。それは学生旅行に混ぜてもらったんで、美大の学生だけではなくて、いろんな大学の学生たちが混ざって、七十人ぐらいの団体旅行で。列車でシルクロードを行くというのに混ぜてもらったんで、それは退屈だろうなと思って行ったんですけど、退屈というか、本当に景色が変わらないんですよね。半日くらい全く変わらない。変わらないなあというのがだんだんと快感になってきて。僕はタバコ吸いなものですから、中国の列車も今は客車で吸えないんですよ、寝台車は。だから連結部分のところでずっと立っていて。そこは吸えるんで。やっぱりでかいなあというのは思いますね。中国はやっぱり大きさをすごく感じます。人も土地も。帰りはウルムチというところからいっぺんに列車で直で上海まで戻るんで、三泊四日、車中泊。

酒井　兵馬俑も見たんですよね。

舟越　見ました。　行ってないですか？

酒井　行ってないんですよ。

舟越　今ちょうど上野に来ていて、二十一日に放送のNHKの日曜美術館でちょっと話すんですよ。この間撮ったんですけど。

酒井　感動的だったでしょう？

舟越　でも僕は本物を見てますからね。

酒井　それはそうですよね。

舟越　というか、これはオフレコかもしれないけど、将軍と兵隊たちが並んでいるのは何体来ているのかな？　あそこの場所には彫刻としてはあまり良い将軍が来ていなくて。将軍というのはやっぱり大きくてガッチリしてるんだけど、まあまあという感じのが来ている。その代わり、二階に来ている文官、最近出てきたんですけど、兵士でも

将軍でもない文官、役人ですよね。若い役人の像は素晴らしい。二階に一体だけガラスに入っているんですけど。一九〇センチメールぐらいの身長かな、細身なんですけど、チケットにもなっているものでそれは素晴らしいです。

酒井　ああいうのはあれだけ大掛かりになると、さっき言ったけど、力技みたいなものがあるんじゃないかな。

舟越　確かにそうなんでしょうけれど、あれは前後に似たようなものがないんですって。秦の始皇帝の兵馬俑的なものは。もっと小さいものでかなり数が埋まっていたというのはあるんですけど。ああいう作りで、あれだけの規模でというのは、後にも先にもないんだそうです。まあ、もしかしたらまだ出ていないだけかもしれないけれど。だから結構、突発的にあれは現れたらしいんです。と、この間NHKの人が言っていました。だから余計不思議だと言っていましたね。それだけ秦の始皇帝、統治していた時代は短いらしいですけど、やっぱりすごい人間だったのではないかと思います。

酒井　ジョゼフ・コーネルみたいな人の旅もあるね。

舟越　あの箱に入れる作品の人ですよね。

酒井　あれは体の不自由な弟を楽しませるためにというのが動機になっているんだけど、言ってみれば、彼は全く狭く限られたところで夢想していた旅行者なんです。アーティストの中のそういう一面と、具体的に兵馬俑を見に行ったり、実際に旅をしたりという両方があるわけだけど、それぞれ旅も楽しいですよね。作品を作っている時も、一種の旅みたいなものでしょう。

舟越　それは感じる時ありますね。時間的にもそ

うですし、大げさな言い方になるかもしれないけど、世界という言葉が割と出てくるんですよね、一つの作品、一つの世界がそこに生まれるとか。初めは世界なんて言えるような状態なものではなくて、それがだんだん完成に近づいてくると、一つの世界が現れてきたかなという時間があって、その感じを思い返してみると、世界とか時間とか変化とかという言葉が出てくる。一つの旅をしている、旅をしたような感じがしますね。

酒井　どこかに書いていたと思ったんだけど、自分が当初予定した寸法ではないものになってしまうこともあるわけでしょう。

舟越　僕はそんなに大きさに対して厳格ではないので、多少小さくなっても、僕の作品ではそんなに影響はないだろうと思っています。ちょっと失敗したら、ちょっと小さめにすれば、全体はキープ出来るだろうと思っていて、小さくしてしまうということはありますね。

酒井　素材に向かって彫り上げていく作業の前に、何度もデッサンをするのですか。

舟越　そんなに多くはない方だと思います。一枚の中でしつこく描き直したりなんだりはします。枚数はそんなにないですね。デッサンで思いがけないところが出てしまったというのはあります。途中でこっちの納得できる状態で新しいものが見えてきた時には、割と変えていってしまいますね。僕にも分からないですけどね。僕は一応プランが出来てから彫り始めます。

酒井　それともう一つはね、偶発性ということがあるでしょう。

舟越　そうですね。初めから偶発性を狙っているのと、偶発性は排除するつもりでやっていて、で

も偶発性が何か現れてきた時には、それにも身を任せられる覚悟みたいなもの、その両方はちょっと違うんじゃないかと思うんです。

酒井　お父さんはどうでしたか?

舟越　父は特に偶発性や偶然性みたいなものを出来るだけ排除して、という言い方を自分ではしていたけれども、でもよく身近で見ていると、そうでもないな、最後ここでやめてしまってというのは偶然みたいなというか、そういうところも取り入れているじゃない、というのは思いましたね。でも普段何かプランを立てて作るようなものは、本当に偶然とかそういうものを頼らずにきっちりやって行く、やらなければいけない仕事をきちんとやり遂げていく、という姿勢でやっていましたね。

酒井　やっていて癒しみたいな感じはあるの?

舟越　これでいいのか、これは違うんじゃないか、それを見極めながら彫るので、そういうところではなかなか癒しみたいなところにはならない。僕は高校生の頃に、ズボンの裾を詰めたりするのは母がやってくれなかったから、流行りで(自分で)ちょっと細くしたりするんですよ。ラグビージャージを繕ったりというのも、割と自分でやったんです。家庭科の成績も良かったので。それの時には癒しを感じたりしましたね。単純労働という言葉はあれかもしれないけれど、要するにゴールまでやることが全部決まっていますよね。迷う必要がない。ただ決められた通りにやればいい。それは結構気持ちよかったですね。他にやらなければいけないことがなければ。針を動かしていくうちにすーっと静かになって落ち着いてくるというのは、ある種これは僕にとっては写経みたいなものだな

と思ったんですよね。

酒井　粘土だったらまた違うでしょう？

舟越　粘土はなんでも出来る素材なのでまたちょっと違うと思います。ああかなこうかなという迷いがあるから、粘土は癒しにはならないんじゃないですかね。

酒井　旅の話に戻るけど、遺跡を見に行った時なんど、どちらかというと、そこにいた人間のことより、遺跡それ自体に関心が集中しますね。

舟越　僕も割とそうですね。そのものの魅力みたいな。たまにはこれを作った人間はどんな人たちだったんだろうと思うこともあります。アンコールワットなんかはそう思いましたね。ある王様がいて、その人の時代が一番栄えたようなんですが、その人の彫刻がプノンペンにあるので、僕は本物は見ていないんですけど、その素晴らしい彫刻を言ったプラハなんかも、うーんという感じはある

写真とかで見て、そういうのを見ると、この人は、ちょっとすごそうだなと思いましたけどね。

酒井　旅行していてね、例えばイタリアなんかの場合、その時の楽しい思い出がものすごくいっぱいあるわけ。でも原稿を頼まれるとほとんど駄目ですね。つまり自分の言葉というか、持っているこちらのメロディに誘われる。ちょっと例えが乱暴なんだけど。そうすると北の方は嫌々行くケースが多い。スカンジナビアでも。だけど原稿を書くとなると、そういう方が書けるところがある。これ変なもんだな。

舟越　暖かいところは解放されちゃうんじゃないですか（笑）。考えなくても気持ちいいというのがあるじゃない。イタリアなんか楽しいですもんね。僕もイタリアに行くのは好きだけど。でもさっき

わけですよ。真っ昼間でもなんか暗いような感じが。それで三時か四時くらいに夕立でも来るのかという暗さになってきて、そのまま夜になってしまうという感じで。その重苦しさと言うか、晴れやかではない、でもなんかそういうところにいると考えるようになる気がする。

酒井　ある種の文学だと思うんだけどね。例えばプラハだったらカフカだったり、あんなのが出てくる背景があるんだろうなあと。

舟越　ありますよね。

酒井　僕はアイルランドに行った時にジェイムズ・ジョイスをすごく意識した。そこからアイルランドが気に入ってしまって、帰ってきてからスティーブン・ディーダラスになったみたいな感じになっちゃって、若かったから。ハンチングとかかぶってさ（笑）。要するにもう分かっちゃうみたいな感じ。

今思うと本当におかしいんだけど。ただ、だんだんイタリアとか、そういうラテン系の強い太陽の下で余分なものを削ぎ落として、光と影がスカッとしたところに言葉を置いてみたいという気分になってきましたね。何かウェットな言葉を干したいわけ。妙な言い方をするけど、彫刻って基本的にドライでなくてはと思っている。絵はいつまでたっても乾かしてはダメなんだよね。

舟越　ちゃんとではないかもしれないけれど、分かる気がする。彫刻ってそういう意味では露骨ですよ。目の前にあるんだもん。そう見えるように描くということではない、あるんだもん。

酒井　だからヘンリー・ムーアは、彫刻を作る時にデッサンを元に彫刻を作ったことはないと言っている。デッサンは別の世界だと。だから完璧な模型を作る。デッサンと彫刻の間というのはもの

すごく親和している。そういうものの方が分かりやすいから、そういう感じに取りやすいんだけど、彼は違うみたい。だから根っからの彫刻家なんだ。

舟越　立体人間なんですね。

酒井　でも絵の方が表現という意味では上等なものなのだよね。

舟越　それは僕も思いますね。世界が広いという気がする。あっちの地平線まで描くことが出来るんだもん。彫刻じゃ無理でしょ。万里の長城ぐらいしか。地球と太陽の距離まで感じさせるような絵も描けるわけでしょう。銀河がいっぱい浮いているようなものも描けるけど。彫刻はそれは無理でしょう。それを何か色々仕掛けを作って感じさせたとしても、絵みたいな広い世界は彫刻では難しい。その代わり、露骨に目の前に置くことは出来る。実感させることは出来る。立体を。より広

い世界を表現できるのは絵画ではないかと思う。そうすると一応上等という言葉を使っても、まぁしょうがないかなという気がする時はありますよ。

露骨だもん彫刻って。存在感があるんですよ。それは言葉を換えれば露骨だということだと思う。だから昔何かの時に親父と話したのかな、一億円の絵はゴッホの絵とかでも分かるの。いいと思うのそれで。でも彫刻で一億円というのはいけない値段だと思う。

酒井　面白いね。一億円らしい物質的な価値がないとね（笑）。

舟越　絵画はやっぱり本当に別世界をあの窓の中に一つ作ったというか、"見える"というのは。それは《ひまわり》だって五億円でも仕方ないと思う。でも同じくらいの大きさとして、どんな彫刻を作ったとしても、億とかの値段をつけてはいけ

ないという気がするんです。ミケランジェロとか数が少ないから希少価値。ミケランジェロだったらそういう値段がつくんだろうけど。でもダ・ヴィンチが描いた《モナ・リザ》に、どれくらいの値段がつくかは知らないけれど、それはミケランジェロの彫刻よりも高いと思うんですね、僕は。絵は高くていいという気がする。

酒井　こういう話は初めて聞いたな。

舟越　それはある種の、さっき酒井さんが仰った上等というのと僕は似た感覚なのかもしれないけど、絵画の方が上等な表現という、そういう気がする。もっと広いもの、大きなものを表現できる気がする。彫刻はそんなに大きなものを表現する方法ではないけれど、その代わりすごく具体的に、言ってしまえば露骨に、というものなんじゃないかという気がするんですよ。だから音楽なんかも

やっぱり大きいよね。あんな抽象的なものないでしょ。

酒井　彫刻が値段が高くなる時には建築になるのかな？

舟越　なるほど。

酒井　建築という言葉がついてしまうから、建築となってしまうんだけど。僕はどうもね、彫刻は建築に展開していくんで、そういう考えをしているから、彫刻の表現自体が非常に多様化していて、意味が大きく膨らめば都市計画とかにまで発展していくというか。イサム・ノグチなんかはまさにその典型ではないかしらね。この間イサム・ノグチのシンポジウムがあったんだけど、過去のものを調べたりすると、まさに旅に生きてきた人だと思います。アイデンティティの半分が日本人で半分がアメリカ人。絶えず自分の帰属場所がなく

て。その間で揺れ動いた人生を生きる理由でしょう。だけど仕事の上でもそういうことがあって、上手に東西の橋をかけないとそういうことというようなところがあって。絶えず往復運動するわけなんだけれども。それがまた彼の旅にも根付いている。その土地のエネルギーみたいなものを得ながら、違ったものを展開していくんじゃないかと思います。

だからああいう抽象の作品は、具体的な形を実際に持つ仕事ではなく、何かパッと豆腐を切ったような仕事の方がそういう事はやりやすいのかもしれない。彫刻は露骨なものかもしれないけれど、抽象の彫刻というのはちょっと不思議な感じがしますね。

舟越　それはそうなんだけれど、抽象彫刻であっても目の前にあるということは、やっぱり露骨で

すよ。

酒井　そうそう。だからね、亡くなった石彫の山口牧生さんだったと憶えているけど、お酒の席で僕に言ったことがあるんです。「石ってだらしないんだよ」と。だからほったらかしたら、石ほどだらしないものはないから、僕はきちっと秩序を彼らに与えているのだと。しかし石という存在そのものがだらしない。だから石っていうのは存在感があるのでそれで「石は慣らさなくてはだめ」と。犬みたいですね。

舟越　面白いなそれは（笑）。木は原木のあいだは結構秩序があります。かなり秩序だって存在するものですから。石ってある意味では不定形だし。

酒井　澄川喜一さんに素材の話を聞いたら、あの人も独特の木を選ぶ時があってね、ある作品なんだけど、反りを作る時に暴れる木があって、それ

で暴れる木の方にしたのだ――と。

舟越　けやきは結構暴れるんですよ。反ってきたりして。

酒井　機嫌の悪い木にあたる時もあるでしょう

舟越　それはありましたよ。彫りにくくて嫌な木を一度買ってしまって、何体かは作りましたけど、後は嫌になって売ってしまいました。木を活かそうとか、頼ったりとか、もちろん頼ってはいるんだけど、木を全て隠してしまうこともあるし、いい色がついてしまえば、木を全て隠してしまうこともあるし、いい色ではなくてたまたま地肌が出ていて、それで全体として良い感じだと思ってやめることもあるから、木自体にそれほど意味を持たせてはいない。ただ使いやすいというだけで使っていて。

酒井　まあ、素材の言語も伸縮自在ということな

のでしょうね。それが職業意識というのかな。

舟越　宇宙という言葉で言えば、彫刻でも絵画でも、全く一つのその人だけが作り上げた、一つの世界で、調和されたというか、完成された一つの宇宙というものが出来上がれば、それはもう一つの宇宙というように呼んでもいいのではないかと思っています。だから僕自身もそういうものは目指してはいますけど。

酒井　日本人独特の例えば『一寸法師』だとか、季御寧（イ・オリョン）という韓国の文化史を書いている人がいて、『縮み』志向の日本人』という名著があるんだけど、これはものすごく面白い。啓発されました。非常に肯定的に書いている。お茶室もそうだし。何もかも非常にコンパクトに出来ていて、非常になおかつ非常に深遠なものと結びついてい便利。なおかつ非常に深遠なものと結びついてい

ると。

舟越　大きさを消すっていうことじゃないですか
ね？　小さくしていくことである瞬間大きさが
パッと消えてしまうという。お茶室でも宇宙の中
に三人でお茶を飲んでいるというそういう世界が
見えてくることなのかなと。

酒井　それはいいな。

舟越　そういう思考が日本にはありますよね。今
聞いていて想像したのは、あれは二十世紀に出て
きた考えか。Big Bang なんていうのは、何かが
ぎゅーっと縮んでいって、バーンとなって宇宙が
とっさに出来てしまうという。小さくなっていく
ことで大きいものと境がなくなる。

酒井　Big Bang は吸収される怖さ、凄さ、何もか
もそこに吸い込まれる。同時にあいう虚の空間と
いうのは、そこから無限のものが吹き出してくる

ところに意味があるんだよね。どうも日本のコン
パクトの芸術世界というのは、ここからいろんな
ことが吹き出してくる。ヨーロッパの大きな世界
を吸い込んでしまうのではないかな。どちらがい
い悪いという意味ではなくて。我々の方が可能性
があるような気がするんだけど。

舟越　ヨーロッパってリアリストですよね。実際の
大きさとか。壁で仕切るとか。日本人はせいぜい、
紙で仕切っているだけでしょう。障子だとか。部
屋が三つあったと思ったら襖を外してしまうと一
つだったってなるじゃない。

酒井　今の話を聞いていると、やっぱり旅という
のもヨーロッパの概念だろうね。日本の旅、我々
の旅というのとは違うと思う。それはやっぱりも
う一回考え直さないといけない。時計の旅ではな
く、僕らは時計の旅に慣らされてしまっているか

ら、分刻みで走るみたいな旅になってしまっている。いながらにして旅をするという世界ですかね。

舟越　割とリアルでないよね、日本の感覚って。宇宙観みたいなものにしてもとんでもない感覚があるじゃないですか。五七億六千万年後に行ってくるという。誰が考えたのそんなすごいことを。

酒井　思っていた話と全然違った話になりましたが、こういう感じもいいなと思いましたね。

二〇〇四年十一月十六日

＊1　『ニア・イコール』（舟越桂 出演、藤井謙二郎 監督、二〇〇四年）

2　時について

舟越　よく美術の流れがあって「こういう時の作品」という説明をされますけれど、そうじゃなくて、僕はいいものは生き続けていて、いいものはみんな同じ土俵の上に乗っかっていて、何百年も何千年も前のものも、この間作られたものも、同じにまだ喋っているという感じで話しかけてくるという感じかな。そういうことをよく感じるんですけど、今回はそういうものがいっぱいあったので、ちょっと急ぎで見るのはもったいないないという気がしました。

酒井　自分の時間で見たいというのがあるでしょう。ところでエルンスト・バルラッハと舟越さんの二人展（ハンブルクのエルンスト・バルラッハ・ハ

ウス、二〇〇五年）の展覧会名が Map of the time となっていて、これはどうして付けたの？

舟越　向こうが僕の作品の中にあったものから付けました。イギリスで発表した時の作品だと思いますけど。所蔵者はドイツの方だったと思います。タイトルはたまたまこれにしたんでしょうけど。

酒井　でもすごく今風だし、

エルンスト・バルラッハ・ハウスでの2人展、展示風景　2005 年
Katsura Funakoshi – Ernst Barlach. A Map of the Time,
exhibition view Ernst Barlach Haus Hamburg, 2005　©photo: Ernst Barlach Haus

タイムリーな感じ。バルラッハと組み合わせるのはうまいことを考えたなと思いました。

舟越　バルラッハはたまたまだったみたいですけどね。バルラッハの美術館の方からやりたいということはあったらしいんですけどね。こないだ会ってきましたけど、とても若い館長でね。

酒井　日本でもバルラッハの紹介をしなくてはならないということはずいぶん前からあって。バルラッハの活躍は、第一次世界大戦のあたりだから、それで最後はいじめられたというか、人生の最後はかなり悲しいものだった。作品もそうなんだろうけど、そういうのが今見て蘇ってくるというの？　今の時代に国家的な考えと反することで作品を壊されたりなんかしたらたまらないね。

舟越　あっちのギャラリーもそういうことを言ってました。

酒井　今日たまたまあなたの画文集『言葉の降る森』を持って出てきたんだけど、チラチラと中身を見てみて、うまいんだよね話を作るのが。怒られちゃうけど。

舟越　かなり苦労するんですよ。最初に決まっている文章じゃないですからね。だいぶ直して。最初は短文でしか書けないんですよ。だからこのおもちゃについて書くとなると、思いついた順番に子供用の落書き帳に二、三行で書いていくんです。こんなことがあったとか、ここは使えるとか、こんな文章もいいかなとか。それから実際に作っていってこんなことがあったとか、とにかく箇条書きにします。それからそれをどう並べるかというのもありますけど、この辺からなら文章としてやっていけるというところが見つかったりすると、そこから長く書いていくようなつもりでいくんです。そうしておいて、さっきの箇条書きのこれは入れたな

とか、これは入ってないとか。いっぺんにつながって文章みたいには出てこないんです。

酒井　人形についての文章で、逃げていった時間が私のそばにふっと立ったような気がすることがある、なんてことが書いてある。それで《顔のないイス》っていうのは、そういう時間の中で生まれてきたし、また《木とブリキのクラシック・カー》なんかでも、なぜそんな時間が来るのか不思議でしょう。でもどこかで時間の意識が濃密にあるのかもしれないね、あなたに。

舟越　そうですね。それは時々、いくら作るものは彫刻で空間を扱っていたとしても、その前に生きていくということで、気になるのは時間というものであるし。それから作っていて時々思うのは、何か特別の時間というのがポッと来る。あるいはそういう時間にはまる。

酒井　設計図のようにはやって来ないわけですね。

舟越　来ませんね。それは贈り物のように来たり、突然、事故のようにそういう時間になったり、それが割と良くなった時にそういう時間を意識しますけど。突然、何か僕の側の集中ということと関係しているのではないかと思いますけど、何かがはまった時に全然違うものが見えるような、そういう時間が来る。

酒井　作品を作っている時にそういうことがあるの？

舟越　もちろん作品を作っている時にそうなりますね。いつもはここからここまでを落とさなければという感じでやっていますけど。割と平板な時間ですけど、そういう作業をしている時に、今まで思い描いていたものと全然違う、こういう形にしたら良くなってくるというのがポッと見えたり

する瞬間というのはやっぱりありますね。こっちが動いていても、じっと止まっていても来る時はあります。

酒井　若い時からそうですか？

舟越　割とそうですね。だから悪い癖というか、それを待つようなことをやって。

酒井　ところで時計をなぜ右にしているの？　僕は左なんだけど。

舟越　僕も前は左でしたよ。でもこれをやってみると分かるんですけど、もうちょっと金属の重い時計をしていたんです。普通の時計を。そうしたら左腕につけてハンマーで叩くと、どっちの方が衝撃があるかといったら、叩かれる方が衝撃があるんです。左手の方が。そうすると腕のところで金属の時計がバンバンと毎回手首に当たるんです。それで試しに右につけてみると、これだけ腕を動かしているけれど、当たる衝撃はそれほどではないんです。それで右につける時は、右手に時計をしているので、その時は左に替えることが多いです。

酒井　ハンドルは左なの？　自転車のハンドルで片手を放す時どちらで？

舟越　どっちも出来ますけどね。どっちが多いかな？

酒井　よく相撲で組み手があるじゃない。

舟越　あれは僕は必ず左四つですね。右四つは絶対に出来ない。だから左手を相手の右腕の下に。左下手というのが得意です。

酒井　やっぱり人間の肉体の持っている、そういう条件みたいなものがあるんでしょうね。

右になったら断然楽になって。でも版画を作るようになったらバックルが画面に当たったりするので、その時は左に替えることが多いです。

舟越　イギリスの車が左側というのは、馬車の鞭を当てるのに左側を走っていた方が鞭を自由に使えるからでしょう。

酒井　右手でね。

舟越　左側に家があって、反対側にもう一車線がある。そうすると鞭をぶつからずに扱える。だから左側を走るようになって、イギリスを真似しているのが日本だから、車は左を走るようになった。

酒井　あなたは時差は気にしますか？　僕は日本に戻ってきた時に時差でてんてこ舞いするんだけど。

舟越　僕は最近ほとんどないですね。ちょうど土曜日に帰って来たばかりなんですけど。最近は飛行機でタバコが吸えなくなったので、とにかく寝るんです。飛行機の中では。向こうに着いた時もこっちに着いた時も、合わせていつもの生活をしてしまうんですよね。だからほとんど時差ぼけは

なかったですね。向こうに行った時も全くなかったし、日本に帰ってきてもなかったですね。おまけに今回は三時ぐらいに成田に着いて、夕方の五時からうちの親父の出版記念パーティーがあって。

酒井　本を出したんでしょう？

舟越　求龍堂からなんですけどね。レセプションと父の三回忌がちょうど二月五日だったので、それに合わせて女房が車で迎えに来てくれて、それで僕が運転して銀座まで行って。だから時差ぼけどころではなかったです。

酒井　展覧会もやっているわけ？

舟越　やっています。昔のデッサンも作品も、それから倒れたあとのものも。

酒井　今でも時々は実家に戻っていますか？

舟越　はい。近いですからね。そんなには行ってないですけど、時々は行っています。

酒井　お父さんというのは年々自分の中で変化してきますか？

舟越　どうだろう？　そんなに変わらない気もしますけどね。昔より多少こちらが大人になったぶん、父の作品を冷静に見られるところはありますけど、若い頃はみんなすごいんだろうなと思っていましたけど、この作品は特別、この作品はまあまあ、というのが大人になるにつれて多少ありますけどね。

酒井　今年、本郷新さんが生誕一〇〇年なのかな、それで北海道の札幌芸術の森美術館で記念の大きな展覧会があるんです。今や佐藤忠良さんしか仲間のうちで彼を知っている人はいなくなってしまったから、忠良さんの記憶を頼りに、本郷さんの息子、淳さんの奥さんで女優の柳川慶子さんがどうしても映像を作っておきたいと言うので、その引き出しの引き役みたいな感じで忠良さんと

しゃべったんです。随分年をとったね。もう二年くらいお会いしていないけれど。

舟越　そうみたいですね。

酒井　だんだん記憶が空回りするというのかな。

舟越　そうですってね。去年だったか造形大学にいらっしゃったらしいんですけど、同じ話を繰り返されるようなんです。僕はその場に居なかったんですけど。

酒井　面白いことに、空回りしていても笹戸（千津子）さんがちょっとヒントを与えると、思い出すんですよ。それでまた喋るんだけど、また元に戻る。でもビデオって不思議で、編集し直すものだから、出来てきたフィルムを見ると見事に喋っている。重なった部分が全部消えている。すごくいいのを見たような気分になる。みっともないのは僕の方。やたら貧乏ゆすりをしていて。ちょっ

と情けない感じがしたんだけど。編集というのは不思議なもんだね、そういう意味で。

酒井　編集の仕方でどうにでもなりますもんね。

舟越　デッサンの段階なんかではそういう感じはあるんですかね？

酒井　デッサンとかそういうことですか？　デッサンはどうですか？

舟越　そうですね。僕の場合は文章もそうですけど、編集なしには出来ない。そんな才能は持っていないので、デッサンも文章も書き直したり、いじったり、変わっていたり、そうやっていると、なんとなく形になっていく。

酒井　絵描きさんだと徹底的に手を入れたがる人がいるんだよね。何年も経ったのに、油絵の場合は手を入れたりする。

舟越　西村画廊で展覧会をやっているピーター・ブレイクはそうですよね。コレクターの一家から

持って帰ってきて、妖精が十人ぐらいいたんだけど、三人ぐらい消しちゃったという。コレクターはカンカンに怒ってたと。

酒井　やっぱりあるんでしょうね。文学でも、井伏鱒二の『山椒魚』は有名な話ですね。舟越さんはどうですか？

舟越　やってみたい気はありますけどね、ちょっと。でも実際にやらないタイプみたいですね。想像をしたらあれは直したいというのはありますが、その時その時間そういうにやってしまった、ということを後で取り繕うような気がして、あまり潔くないなと。いかにあそこが良くないと見えていても、次の作品で解決する方が良いかなという気はします。後は怖いんですよね。いじり始めたら全然違うものになっていってしまうかもしれない。だったら新しいものをぐちゃぐちゃした

方がいいかなと。

酒井　僕も随分昔に、原稿を書く以前の問題だけど、入り口に戻ったなということをしょっちゅうやったな。迷った時にその作品をいじくりまわさないで、もう一回原点に戻れということをよく言われた。新しく書いた方がいいと。

舟越　親父にもそう言われたことがありますね。ある程度父のやり方もそうです、ぐーっと煮詰めて、またいじり直して行くんですけど、それとは全く別の考え方で、一個で解決できることはそんなにいくつもないから、一つの作品では一つだけ解決できればいいとして、他の解決しなければならない問題は、また次の作品でやってみた方がいいよということを若い時に言われたことがあります。デッサンだったかな、それはそのくらいにしておいてもう一枚描いてみろと言われたことがあ

ります。

酒井　作家は死んだ後に直された場合はどうすればいいのかね？

舟越　死んだ後に誰か他の人に？　それは禁じ手でしょうね。修正と言うか剝がれたのを直すというのはあるでしょうけど。

酒井　修復というのはその時のものに近い形で復元するんですよね、

舟越　今はそうです。昔は直しちゃったりしたらしいんだけど、今は現物を出来るだけ残すということで。だからだいぶ考え方も進歩したんでしょうね。

《最後の晩餐》をコンピューター処理で当時のままに再現するというようなことをテレビでよくやるけれど、嘘を言うのではないという気はするんだけど、この色で我慢できるはずはない。この表情で。コンピューターの専門の方がやると、あの眉毛の最

後に切れて、かすれて、そこで終わるところをそのままでは再現出来ないわけ。だけど、ポイント的にはこの辺まで来ていたはずだから、とグッと描いてある。それをやられてしまうと全然違う表情になるわけです。とんでもないよね。

酒井　NHKの「日曜美術館」でたまたま法隆寺の模写をとりあげていて、洋画家の和田英作が日本の油絵をなんとか適応させようとしたらしいのですが。結局、日本画の画家が中心になって模写が続いて今に至っている。

舟越　模刻は予備校の時にちょっとやらされましたけど。でも時々、模写をしてみたら、ある勉強にはなるだろうなと思う時はあります。線とか。

酒井　《鑑真和上坐像》とかあるじゃない。ちょっと作ってみたいとなるようなところは？

舟越　鑑真はないですね。あれは仏師ではなくて、

お坊さん達が一生懸命真似て作った素人の肉付けだと思います。もちろん素晴らしくて大好きですけど、だから場合によっては素人でもこれだけの思いがあれば、これだけの物を作り上げるということがあるということは思いますけど、鑑真を模刻しようとは思いません。その作品を見て拝むようにしてみて素晴らしいな、と思ってるだけではなくて、模刻してみたらもっとその形の把握の仕方が理解できるのではないかな、と思ったのはマリノ・マリーニだったかな。《リュシー・ランベールの肖像》という小さな素晴らしい首が藝大にあるんです。黒いブロンズで、ここだけカット口紅をつけている。おでことほっぺたの段差がスカーンと出ていて。

酒井　ミュンヘンにマリノ・マリーニのコレクションを大量に所蔵する美術館（ノイエ・ピナコテーク）

があって、感激したことがあった。マリノ・マリー
二は画家としてスタートしているから、やっぱり
色に対する執着が一つあるのか、ブロンズで抜い
た後にグラインダーをかけている。

舟越　そうです。グラインダーをかけてさらに鏨
で叩いて。あのしぶとさは日本人はあまりないで
すよね。

酒井　日本で戦後、ペリクレ・ファッツィーニが
紹介され、それからジャコモ・マンズーなどが来
て、最後にマリーニが来たから、最後に親分がやっ
とやって来たという感じなんですね。でもその入
り方は良かったと思う。マリノ・マリーニが一番
最後に来たのは日本にとっては悪くない。イタリ
ア彫刻に馴染むのに日本からファッツィーニなどから柔ら
かく入れたのは良かったかもしれない。

舟越　確かに入りやすいかもしれませんね。

酒井　そういう芸術の入り方に色々とやかましい
人は理屈で言うけど、割と自然に、その時に好ま
れるものがスーッと入っているのではないかな。
例えば舟越桂が日本の現代作家として紹介される
みたいな。その時に理屈っぽい批評家がいて理論
的な査定をするけど、僕はそういうふうには考え
ない方がいいという考えなんです。佐藤忠良さん
達がマンズーに夢中になった時代があったり、先
輩達って結構正直な結果を示してますよ。

難しい質問ですが、あなたの作品の中に強く働
いている要素の一つは何かを聞いてみたい。

舟越　本人としては作りたいというのがあるんで
すが、ただ存在としてあるっていうだけではなく
て、いた時の付随する匂いだとか全部が醸し出される
思いみたいなものだとか雰囲気だとか、
ように作りたいというのはありますね。理詰では

なく。もうちょっと空気とか雰囲気とか言葉とか思い、そんなものを色々ぶら下げた状態で表現したい。

酒井　やっぱり時間を凍らせてしまうみたいなところがあるんじゃない。

舟越　確かにそうかもしれない。何かの美をどうやって作っていこうというのと、それがどういう美になっているのかというのを把握しようとするのは、ある種の共通した美の思索ですね。

酒井　僕はあなたの文章を読んでいてすごく自然体で気持ちがいい時がある。記憶というのは本当はすごい力があるんじゃないのかな、想像させるという。

舟越　記憶がなかったら作れないような気がする。

酒井　例えば触って、物と接点を持った時に蘇ってくるというようにね。

舟越　そうですよね。何かきっかけになったりというのは、記憶がなかったら生じませんものね。

酒井　自分の身辺にそういう記憶を喚起させるきっかけとなるものを、何となく無意識に置いたりするんじゃないかな。僕なんかも絵葉書を置いたりするんですよ。それは無意識に行っているんだけど、ぱっと見た時に色々と思い出すんです。

舟越　僕は意識的に色々なものを、後から見た時がいいだろうというようなものとか置いてしまう方ですね。一方、そういう記憶をたどれるものを置かずに、本当に新たに創造するぞという意気込みで、何も置かずに、ニュートラルな部屋でやろうとするような人もいるみたいです。すごく綺麗にしていて余計なものは何も置かずに。僕もダメなんですよ、そういうのは。

酒井　あまりにも乱雑というのはちょっとあれで

すが、渾然としているんだけど、不思議とそこに
何か秩序が見え隠れしている。

舟越　僕もそれがいいな。性格なんじゃないです
かね。

酒井　最近、会社なんかはそういう空間にしたがっ
ているじゃない。病院でも。やっぱりバイ菌が嫌
なんだよね。整理がつかない空間は、たまらなく
嫌なんだと言うんだよね。でも、やっぱり効率は
いいんじゃないかな。効率ということだけ考えれ
ば。創造的であるという意味も、今と昔ではちょっ
と違うかもしれませんね。生み出してくるものも違
うから。ところでテート・ギャラリのアンソニー・
カロの展覧会はどうでしたか？

舟越　行きましたよ。ちょうど僕の個展の前の日
がカロのオープニングで、アネリー・ジュダのデ
イヴィッドに一緒に連れてってもらって挨拶も出
来た。五、六年前にカロが作った《最後の審判》と
いうシリーズ、僕は初めて見たんですけど素晴ら
しかったです。ギャラリーに入ってすぐのところ
に、六年前のテラコッタと鉄とかいろんなものを
集めた連作の《最
後の審判》という
のが薄暗い部屋に
並んでいました。
後は昔からの作品
をかなり網羅して
いて。なんか体調
を崩していると聞
いていたんですが、
次の日に僕の個展
のレセプションに
ご夫婦で来てくだ

アネリー・ジュダ・ファイン・アートでの個展、展示会場にて、
アンソニー・カロ氏と　1991年　画像提供：メナード美術館

さって、恐縮してしまいました。

酒井　とにかく、この時にはこういうことがあったなとか。ヴェネツィア・ビエンナーレの時の思い出とか。何か不思議にその時その時に出くわした、あるいは見た物の記憶みたいなものをたどっている時が楽しいな。作品については覚えているでしょう。

舟越　まあそうですね。とっさに出ないことはありますけど。後はよく部分のところで作っていた時の感覚が残っていたりするんですよね。こういう感じだったんだよなという。それはよくありますね。

酒井　文章でもそういうことがあるよね。この文章はあの時あそこに使ったのではないか、と思いつくことがある。

舟越　そうでしょうね。それは僕らが作る細部の、

耳なら耳ということと同じように。

酒井　それで出来るだけ毎回一回きりの勝負で行きたいと思うから、見ないようにするけど、記憶が邪魔したりしてね。どうすればいいのか。絵描きさんなんか自分のアトリエに何枚も絵を置いているわけじゃない。とらわれるんじゃないかと思うな。

舟越　何も置かない人は結局そういうことでしょうね。何にもとらわれないようにとか、あるいは理論的な思考で決めたらそれだけをやるとか。そのためにいろんなものを排除するのでしょうとか。

今回は時間の話はあまり出てきませんでしたね。

二〇〇五年二月八日

3　美について

新しい調和

酒井　「美」という抽象的な言葉はひとまずおくとして（笑）、たくさんの作品が並んでいる時、理屈抜きでこちらに飛び込んでくるものには鮮度があるんだよね。形がいいわるいを超えて。

舟越　鮮度、新鮮さ、ほかにないということ。多少は誰かの影響があるとしても、その人が新しい宇宙を作っているということは大事なポイントだと僕も思います。

酒井　本来は命を吹き込むというかね。小林秀雄に「美しい花がある。花の美しさといふ様なものはない」という言葉があって、「美」は存在と結び

ついてこそというのが正直な言い方かなあ。ただ批評的に観察する立場としては、「美しい彫刻があります」の一言だけで話は始まらないわけで、「彫刻の美」の真髄を知ろうとすることによって創作活動との歯車が動きだすわけだから。

舟越　「彫刻の美」でも「アートの美」でも何らかの共通項を探ろうとすると、僕の場合あまり具体的でない言葉しか出てこないかもしれない。想像もつかないような新しい作品が時々出てくる。それを美しいと思った以上は、「彫刻の美」の一つとしてそれもひっくるめた言葉を探さなきゃいけない。僕はその場合に最近では、"今までになかった調和"みたいなことなら言えるかなと思うんですけど。「美」には、やっぱりそのかなり大事なキーワードとして「新鮮さ」があると思うなあ。あるいは「前向きな」と言えるものが不可欠なような気がする。

酒井　それから、かなり微妙なものを孕んでいる
とも思う。

舟越　ただ美しいとは言えないもの。ホッパーの
ちょっと空虚な感じとか。ポントルモという作家
も、顔の造作が全部真んなかに集まっているよう
な不思議な絵だけど、異様な美しさがあって再評
価されてるらしいですね。

酒井　岸田劉生の《麗子像》にしても美しいと判
断すべきかどうかは迷うところだけど、強烈な印
象を刻むことは確かだし。

舟越　ある意味ではアクの強さも、「美」を形づく
るかもしれない一つの要素として敬遠しない方が
いいのかもしれない。

酒井　もちろん抽象的な、人間から離れてしまっ
たところで判断する「美」もないわけではないと
思うけど。たとえばデザインの美しさはかなり客
観的に説明がつくし、そこにサイエンスも加わっ
て論理的にも分析できるかもしれない。でももと
もと人間のもっている心や魂の世界はデザインで
きないものだから。

舟越　抽象的な形のものがもつ美しさって不思議
な感じがする。というのは、確かに美しいものは
あって、ただそれをなぜ美しいと感じるのかな、
と。たとえば美術にあまり関心がない人でも、富
士山は美しいと言ったりする。富士山は抽象形態
でしょ。あっちの山よりこっちの山の方が美しい、
というのはどういう価値基準から出てくるのかな。

酒井　もし富士山が完全な抽象形態で、仮にまん
丸だったらまたどうだろうと思ったりするんだよ
ね。どこかに歪みがあるというか。

舟越　有機的な部分があったりする。それは大きな
ポイントですよね。僕が「調和」という言葉を使っ

て時々誤解されるのは、整った形のことだけだと思われてしまうこと。僕が思うのはそうではなくて、人体のなかにあるよく意味の分からない部分、たとえば盲腸なんかがくっついているような「調和」。富士山だったら、どこかがちょっと欠けているような「調和」が、何とも捨てがたい美しさの一つだと思うんです。「調和」以外の言葉が見つかればもっと伝わりやすいのかもしれないんだけど、今のところ僕は、たとえばミケランジェロも奈良美智も包括できる言葉とすると〝新しい調和〟くらいしか浮かばないんですよね。

時間の凍結

酒井 「美」というのは、〝発見〟みたいなところもある。気づかなかったものを気づかせてくれる対象に出会った時の驚き、そういう形で「美」と接するんじゃないかな。あらかじめあるものではなく、ふとした瞬間に見るものなんじゃないかと思う。いわるいはともかくとしても、何かに気づかせてくれる作品が非常に魅力があると思うよね。

舟越 最近では、気づかせさえすれば、一定の価値を認められてしまうでしょ。概念として何か新しいものが入っていて美術という枠を少し広げてくれた、それだけで評価は上がるわけだけど、それをもって新たな何かをなした人というふうに言ってもいいのかなあと、この頃は思い始めてるんですけど。

酒井 そういう一面がないと、少し物足りない。

舟越 ただそれが一面であってほしいんですけれども。イギリスなどでもほとんどそればかりだったのが、少しずつ変わってきていると聞きました。じっくり手で作ったような作品も見直されつつあ

るらしいです。そうなるとここ何十年か、実際に
ものを見て作るという教育を行ってないから、誰
も具象は出来ないんですって。意外にちょっと前
まで古くさいと思われていた学校に、人間を彫れ
る人がいたりして（笑）。

酒井　少し落ち着いてきたんだよ、ひと巡りして。
それからやっぱり時代の感覚が作品に反映されて
いないと、なかなか見る気が起きない。

舟越　時代の感覚だけしかないものは、その時代
が終わると記録でしかなくなりません？　何かに
対しての返事や抵抗のような作品も、時間が経つ
と意味がなくなってしまう気がします。

酒井　時代の感覚がないと困るんだけど、それだ
けだと終わってしまう。

舟越　その辺がよく気になるんです。現代美術の
作家で、この人は三十年先も今と同じだけ意味が

あるのかな、という部分で。この人はある、と思
えるものもしょっちゅう出てくるんだけれども。

酒井　人間が地球上に誕生して以来、本来的な遊
び心が芸術に結びついて、そこからずっと繋がっ
てきているもの、それを普遍的と言うんだろうね。
だから時代の感覚というのは、過去の方に引きず
られることも可能だし、未来とも連結しているは
ず。時間を凍結しているものかな。

舟越　時間を凍結とか、時間を超越。そういうも
のが入っている作品は、一見ぶっ飛んでいるよう
でも、きっと残っていくだろうと思う。過去にも
未来にも共通する、人間についての何かであるべ
きだと自分では思っているんですけどね。

酒井　だから抽象化する能力も結構問われている
感じがある。それが時代を無意識のうちにつかみ
とるんだろう。感覚的に単純化して受けとめると

いうことではなくてね。

痕跡のたのしみ

酒井　「美」というのは、料理の皿みたいなところもある。必ずしもそれ自体が美しく輝いていなくても、ある関係性において輝く場合があるから。そういう点から言うと、彫刻は絵画とはずいぶん違うよね。絵よりもずっと関係性に敏感じゃないかな。

置かれる空間だったり、光だったり、複雑な要素が絡んでくる。そこが僕は面白いんだよなあ。

舟越　彫刻は空間にとても影響を受けますよね。

酒井　絵は、それ自体のなかに宇宙をもっているから。

舟越　そうですね。窓、みたいなもの。

酒井　夢は絵で描けるけど、夢は彫刻では作れな

い。そこが彫刻の不自由さ。それが彫刻の面白さ。だから僕は彫刻の前でも、判断を保留している。絵だとまっすぐに言葉をぶつけて解答を引き出さなきゃいけないと思うけど、彫刻の場合、そういう気持ちで向き合うとほぼダメだね。相手が言ってくるのを待つ以外ないんじゃないか。そういう関わり方が肉体的で面白い。もう身体で感じる時があるからね、かなわない！　とかさ。絵だって金縛りにあう時はあるけど、もっと精神的な感じがする。

舟越　僕もそう思います。彫刻は生々しい存在でしょ。一方、絵は広いですよね。

酒井　ところで今朝は四時に目が覚めて、エッカーマンの『ゲーテとの対話』（岩波文庫）を繰ってたんだけど、どうしても探したい箇所が見つからなかった。ゲーテは、友人のシラーのことを思い出

してこんなことを言っている。シラーは引き出しにりんごを入れといて、その腐った匂いを嗅ぐと、ポエジーに刺激を受けるらしいって。

舟越　初めはたまたまりんごが腐っていたのかもしれないけど、それが自分に何かを与えると気づいてとってあるんでしょうね。僕も、蜂はとっておきますよ（笑）。スズメ蜂が死んでるのを見つけてプラスティックの箱に入れといたんですけど、何年かして開けたらすごかった！　蛋白質が腐った匂いかな。あ、この箱じゃなかったかな（笑）。外側の形は一切変わらない、きれいなままなのに。

酒井　やっぱり、感覚っていうのがあるんだよ。だから「美」も、知覚だけの問題じゃないな。

舟越　卵もずっと置きっぱなしのがありますよ。

卵はあることに使おうと思って一部を石膏で固

めたんだけど、そのままになって。ひびが入ってきても、あまり匂ってはこなかった。それから十年以上経ったから、中身はもう粉になってるかも。そういえばいくつか腐らせたものがあるなあ。ちょっと忘れてしばらく時間が経ったら、あとは不思議なものになってしまってる。

酒井　ある種の痕跡の楽しみみたいなもの。

舟越　彫刻を作って頭部と胴体を合わせる時に首の部分を切るんですけど、ここ十数年はその余分なところを切ってとってあります。積んであったり、紐に通して吊るしてあったり。痕跡がなんでそんなに大事なのか分からないけど、捨てがたくなるところがあります。

酒井　制作日記でもある。痕跡もまた一つの美しさには違いないよね。

二〇〇五年四月十二日

4 夢について

酒井　河合隼雄さんに『明恵　夢を生きる』（京都松柏社、一九八七年）という本があって、今日は持ってきたんです。これは夢が現実と同じくらいの重さがあるというとても面白い本です。

舟越　明恵上人という人は木がいっぱいあって、そこに座っている絵の人でしょう。夢を日記みたいに書いて記録したんですよね。

酒井　明恵上人は一一七三年に生まれて、一二三二年に数えの六十歳で死んでいる。ちょうど鎌倉時代初期の名僧中の名僧です。河合先生の本によると、

「彼の生きた時代は、平家から源氏へ、源氏から北条へとあわただしく権力の座が移り、その間に

あって、法然、親鸞、道元、日蓮などが現われ、日本人の霊性が極まりなく活性化された時代であった。明恵はこれらの僧のように『新しい』宗派を起こしたのでもなく、他の僧のように、彼の教えを守る人たちが現代に至るまで大きい宗派を維持してきたというのでもない。しかし、彼は世界の精神史においても稀有と言っていいほどの大きい遺産をわれわれに残してくれた。それは、彼の生涯にわたる膨大な夢の記録である」と。

これを十九歳の時から死する一年前まで書いたんだって。恐ろしいよね。四十年間にわたって書いている。

舟越　精神医学的にもすごい資料ですね。今と違う夢を見るのかな？　読んでみたいけどね。

酒井　お母さんのことをよく書いている。それか

ら地獄草紙的な人間の生き様の究極みたいなもの
が、夢の中に多々現れるみたい。夢と日常の生活
が不思議な形で混じり合い絡み合っています。舟
越さんの作品を見た人は、日常的な意識を超えた
ようなところで見ているのかな？

舟越　どうですかね。見る側の人の想像によるの
ではないでしょうか。だから本人を見ると、結構
がっかりされることが多いかもしれない（笑）。

酒井　夢というと僕は追っかけられる夢を見てし
まう。夏目漱石の『夢十夜』なんかでも追っかけ
られている夢がありますね。

舟越　夢の中であんまり自由ではないけど、飛ぶ
夢は見るかな。

酒井　僕は最近は見ない。見ているんだろうけど
覚えていない。ある時期から見なくなったな。

舟越　僕も数は少なくなってきましたけど、まだ

いろいろ見ますよ。たまに結構気持ちの悪い夢も
見ることがあります。ブラッド・ピットが刑事役
でいろんな惨殺死体を見つける『セブン』という
犯罪の映画を見た後とか。

酒井　彫刻をしている時に、あれなんでこんな風
に彫り込んでしまったんだろうと、ある意味で夢
見心地の時というのはあるのですか？

舟越　そういうのはめったにない。ほとんどない
ですね。たとえば、《森へ行く日》というのはほ
とんど記憶がないのですが、勢いだけでガーッと
やって、どうやって作ったのかあまり覚えていな
いというのもあります。この辺にこうやって鑿を
使ったっていうのだけは覚えているんですが、後
はあまり覚えていない。

酒井　そうすると制作そのものが夢との関連とい
うのはあまりないんだ。

舟越　僕の中ではそうかな。

酒井　夢を日記に書いたことはあるんですか？

舟越　ありますよ、少しですけど。飛ぶ夢なんかは年に一、二回とか見たりします。最近は見てないかな。

酒井　そういう時は空を飛んだままブーンと行ってしまうの？　それとも落ちるの？

舟越　いやそれはいろんなのがあって、夢の辞典というか、絵本にしようかというのもあって。気持ちいいですよ、それは。ジェット機のように高い所に行くことはあまりないんですけど。飛ぶのはせいぜいあれですね、自分の小学校の校庭に植わっていたヒマラヤスギかなんかの背の高い木のてっぺんを超えるか超えないかのところで、お腹の下をてっぺんの枝がサラサラサラッと撫でていく。それが一番高いくらいかな。低いのでは美しい原っぱを下りて

いく。飛んでいる途中に野球のスライディングのようにやると、草に触るか触らないかのところにすっと降りていくんです。手で操縦しながら。こうやれば浮き上がって、下げれば体も下がって。

酒井　人間グライダーみたいなんだ。

舟越　後はほとんど平泳ぎで飛ぶから、そんなにスピードがあったり、高さはいかないんです。どういうわけか学校の校庭、夕方の誰もいなくなかったような、ゼロにはなっていなくて何人かはいるんだけど、そこで飛んでいることが多いですね。

酒井　服は着ているの？

舟越　着ていると思いますね。

酒井　年恰好[としかっこう]は今の自分みたいな時もある

舟越　自分の感覚では今の自分みたいな時もあるし、下に見えるのがラグビー部の友達だったりす

るから、あれ高校かなとか（笑）。

酒井　下で囃し立てているわけ？

舟越　どうすんだよお前とか。まだ飛べるからもうちょっといさせてくれよみたいな。それでしばらくして、こうやるとふわっと降りていく。それでしばらくして、こうやるとふわっと降りていく。手を動かさなくなると浮力が減ってきて下がっていくんですよ。それでまた手を動かすと十メートルくらいのところにふっと上がっていく。それは本当に気持ちがいいです。だから今これは夢だからなとか、自分に言い聞かせるわけです。その気になってやっては駄目だぞとか。起きたら、起きた瞬間に何か飛べそうな気がしてしまうことがある。

酒井　かなり豊かな夢ですね。凶暴な夢ではないな。

舟越　凶暴なものでも豊かなのは豊かなんじゃないですか。あれはいつか絵本とかに出来たらいいですか。

酒井　絵本になりそうな話だね。

舟越　あと一つは、東京造形大の脇に道があって、ずっと傾斜しているんだけど、そこをポンポンと歩幅をどんどん広げながら駆け下りていくと、八メートルぐらい飛ぶようになるわけ。そのぶん高さも高くなってきて、電信柱ぐらいのところをピョンピョンと飛んでいると、センターラインが下の方に出てきて。

酒井　面白いですね、それは。

舟越　結構リアルな感覚が味わえて、だから本当に飛んだような気になって。昔の小説で『春の鳥』（国木田独歩）、知恵遅れの少年の、中学校の時に学校の先生が朗読をしてくれて、いつも鳥の真似をしながら村の中でまあまあ優しくされているのかな。それがある時に生垣から落ちて死んでいるのが見つか

88

る。それで飛んだんだなと皆が思う。そんなのはた
まに思い出すかな。あとは『バーディ』という映画
があって、もう二十年近く前になるんでしょうか、
ベトナム戦争から帰ってきた、子供の頃から飛ぶこ
とにとりつかれていた青年、その青年がベトナムか
ら帰ってくると頭がおかしくなっていて、精神病院
に収容されているんですけれど、それで完全に鳥
になってしまっていて、白いベッドの枠があるじゃ
ないですか。あそこに足だけで止まって、翼を休め
ているみたいにして、病室の小さい窓から月の射
す方向をこうやって見ているのがポスターになっ
ている。それも途中まではいい映画でしたけどね。

酒井　映像に強い刺激を受けると、連動するのか
もしれませんね。

舟越　そうですね、そういうこともあるのかもし
れません。しかし、自分が映像の中に入って、自
分が何かをする夢はあんまり見ないかな。もう
ちょっと見てもいいはず、というような意識はあ
るんですけどね。実際にはあんまり見ていない気
がします。

酒井　ところで今日は夢の話だと言われた時に、
最初に聞いてみようと思ったことがあるんです。
それは今までのタイトルで夢がついたものはあっ
たかなと思って。

舟越　夢はないんじゃないかな。夢はすごく気を
つけているんですよ。言葉としては。「夢」とか、
言葉そのものは好きなんですけど、タイトルにつ
けた場合にすごく甘くなる危険性があるでしょ
て。

夢のせいですけど、いくつか飛ぶことの映画とかテ
レビとかで出てくるんですけど、かなり印象に残っ
それはたぶん避けてきたと思いますね。

酒井　あっても一つくらい。

舟越　ないんじゃないですかね。あ、あります。版画で《鳥の夢を見た》（一九九〇年）というのがあります。最初の版画を作った時の、サンフランシスコでやった時の一番大きな作品が。わりと好きなんだけど。彫刻ではないと思いますよ。版画で一回か二回、つけていますけど。危ないでしょ、夢ってつけてしまうと、歌謡曲みたいになってしまうから。ヘタをすると。それでわりとタイトルでは避けてきています。《鳥の夢を見た》はたしか鳥が出てくる夢なんです。でもちょっと鳥人間的なイメージがあって。《鳥の夢を見た》だけど、英語にすると《Dream of the Bird》とかだったかな。だからスウェーデンのノーベル賞を取った時の記念講演会とか「美しい日本の私」なんて、面白いもんね。やっぱり優れた才能って、

どう切ってもやっぱりドライなんじゃないかと思うな。だから今日の夢の話ではないけど、やはり舟越さんの夢もけっこうドライな夢だよ。結論は。

舟越　言わなかったけどウェットな夢もあるんですよ。

二〇〇五年七月十二日

第5章　森の声を聴く

音や匂いが色を持ち、感情に重さがあるように、空間は、それに固有のさまざまな価値を持っている——

レヴィ＝ストロース　『悲しき熱帯』（川田順造訳、中央公論社）

メナード美術館というと、わたしは二十世紀の彫刻史に大きな足跡を残したマリノ・マリーニの《馬と騎手（街の守護神）》（一九四九年）を思い浮かべることがある。

マリーニは、自らの芸術的創造の霊源をエトルスク（古代ローマ原住民族）の素朴な表現力にもとめ、地中海的明晰さで知られるアリスティード・マイヨールを介して近代彫刻の復活者としてのオーギュスト・ロダンを継承した彫刻家である。そのマリーニの代表作が展示されている会場で、こんど開館二十五周年を記念した「舟越桂 2012 永遠をみるひと」展が開かれるという。この話を聞いたときに、気の早いわたしには興奮を覚えるものがあった。

二年ほど前になるだろうか、この企画について館長の相羽規充氏から説明を受けたときに受けたときに、わたしの頭のなかにはなかったのであるが、数か月前に受けたときに

け取った展示プランに《馬と騎手》と同じ展示室に、このところ舟越氏が盛んにつくっている「スフィンクス・シリーズ」のうち《森に浮くスフィンクス》《戦争をみるスフィンクス》《戦争をみるスフィンクスⅡ》などの作品が展示されることになっていて、メナード美術館もなかなか洒落たことをやるなと感心したのである。

舟越氏の妖しく謎めいた両性具有の「スフィンクス・シリーズ」が発表されたときには、正直いってびっくり仰天した。　静謐なたたずまいの、どちらかというと都会的な雰囲気のなかの若者たちの新鮮な空気を印象づける作品が大半であったし、その詩情の文学的な連想を大いに愉しんできたわたしの眼に、何かしら「異界」から舞い降りてきた怪物でも見せられているような、そんな突飛な感じがしたのである。

舟越氏はこれまで政治的、社会的なテーマをことさら主張するような作品を制作してこなかった。　しかし、だからといって旧来の形骸化した生温い「具象彫刻」のなかに組み入れられたのでは、

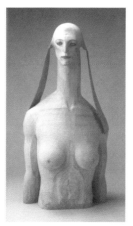 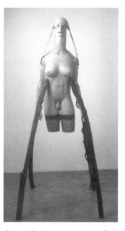

《戦争をみるスフィンクス》　　　《森に浮くスフィンクス》
2005年　個人蔵　　　　　　　　2006年　個人蔵

第5章　森の声を聴く　　　　　　　　　　　　　　　　　　　　93

その実験的な彫刻造形の真意をはかりそこねてしまう。

そうではなく、舟越氏は人間一人ひとりの固有性への静かな追究から、さらに人間の、いや、自身の「詩と真実」に踏み込んでいったと言い換えてもいい。その結果、心の底から聴いた自分の声は、他者の声と重なって分別の出来ないものである、と気づくことになる。

これまでの肖像彫刻から発する、詩的で快いハーモニーに耳を傾けていたわたしたちの耳に、あえてある種の破綻を加えていくような、不思議な、おどろおどろしい「声」を作品から感受するようになった。これは舟越氏の新しい体験（ないし冒険）を証明するだけではなく、大裟な言葉をつかえば人類史的なスケールへと展開していくことを願う彫刻家の、いちどは通り抜けねばならない「異界」への道だったのではないか、とわたしは想像している。

後段でわたしはあらためて（安部公房の小説『他人の顔』を借りて）説明するけれども、自分の声と他人の声、つまりこの自・他の関係をいかにして超克するか──という課題の前で、彼の想像力は一冊の本（ドイツ・ロマン派の詩人ノヴァーリスの『青い花』）を手にすることによって変奏するのである。

しかしスフィンクスについての「神話」やヨーロッパの画家たちが恋

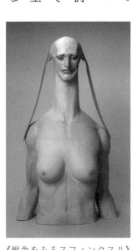

《戦争をみるスフィンクスⅡ》
2006 年　個人蔵

着の画題として選んだ経緯などに、それは関連して生じたことではない。

「遠い彼方を見つめているようなまなざしの人を見かける。美しい目をしている。その美しさは何なのだろうと思いながら、以前はただ何となく見ているのかもしれないと思った。彼らの目は内側を向いているのかもしれない。自分自身を見つめているのかもしれないと。遠く遠く限りなく遠くにあり、つかもうとしてもなかなかつかみきれないもの、それは自分なのかもしれないと思う。」

これは画文集『言葉の降る森』（角川書店、一九九八年）のなかで、それとなくスフィンクスとのかかわりについて認めた一節である。

この本の表題とした作品《言葉の降る森》と同じ時期に制作された《言葉が降りてくる》（一九八九年）という作品があるが、どちらもイギリス滞在中に知った森に棲む妖精の話に触発されて制作したものだというから、氏のなかに『青い花』との出遭いを必然づける要因がすでにあったのではないかと思う。

いずれにせよ、近代文明は天上界と地上界との交感を決定的に引き裂いてしまったが、はたしてそれで人類は安泰としていられるのか、という疑問を、彼は妖精の話やノヴァーリスの小説から見出した——といえばいいだろうか。

スフィンクスについての話は、紙幅がないので端折るけれども、要するに半獣半人のスフィ

ンクスを人間を映し出すもうひとつの鏡にしたといえる。

《森に浮くスフィンクス》の前で鑑賞者は、このスフィンクスに「あなたはどこから来たの?」と質問されたとする。さて、何と答えるか。「世界を知るものは誰だ?」と質問されて、そう、『青い花』に登場する小さな女の子ファーベルは「自分自身を知るものよ」と答えているのだが——。

*

舟越桂の人と作品について、わたしが思いをめぐらすことになった機会は、けっこう多い(文章を書き、対談もある)。だから、ここでは何か新味の印象を記してみたいのだが、どうも過去の記憶に連れ戻されて上手くいかないのである。

そんなことから、過日、わたしは日本橋の画廊に西村建治氏を訪ねたのである。そして二十数年来の舟越氏とのまじわり(その一端)について語り合った。まあ、この原稿を書くためのヒントを得ようというわたしの下心もあってのことだが(それはともかく)、刊行されたばかりの『西村画廊35年+』(求龍堂、二〇一二年)を話題にし、亡くなって間のない西村夫人智恵子さんのいない寂しさを感じながら互いに近況をつたえあって一刻を過した。

画廊には舟越氏の全身像《静かな鏡》(一九八九年)と《背広の男》(一九八二年)、ブロンズの

小品《水のソナタ》（一九九九年）が展示されていた。
西村氏は《静かな鏡》について、アメリカで個人蔵と
なっていたものを買い戻したのです――と、この作品
が戻ってきた経緯を説明してくれた。

わたしは同じモデルによる、この作品の半身像《指
の映る鏡》（一九八八年）が、一九八八年の第四十三回
ヴェネツィア・ビエンナーレの日本館で展示されてい
たのを思い出した（わたしは日本館のコミッショナー
の任にあった）。こんどのメナード美術館で展示され
る《砂と街と》（一九八六年）や《冬の本》（一九八八年）
なども一緒にビエンナーレで紹介された作品である。

舟越氏の作品の展示では想定外のことが起こった。
梱包を解いて知ったのは作品に黴（かび）が生じていたのであ
る。船便で送ったせいであるが、わたしは樟材が水分
を多く含む素材だとは知らなかった。とにかく、手直
しに時間を要した。また展示の厄介な建物だったので

《背広の男》1982 年　個人蔵

《静かな鏡》1989 年　個人蔵

苦慮した。しかし最終的にはなんとか開幕に間に合った。

こんど展示される左肩から胸にゴム・チューブを貼り付けた《森へ行く日》（一九八四年）という作品があるが、この作品とよく似た作品で、少々、肩を落として下向き加減の《傾いた雲》（一九八八年）という作品をビエンナーレでは紹介した。

びっくりしたのは、舟越氏がその台座に長い板状の汚れた古材を挟んで展示したのである。ところがその作品を据えてからは周囲が一変した。個々の作品がそれぞれ自立していないがら散漫な感じだった。しかし、いかにもそこでは共演しているような一種の調和が生まれたのである。

このときの舟越氏の手直しの作業を通じて、彼の職人的な仕事師の一面を見たと同時に、展示の妙においても優れた空間感覚の持ち主であることを知らされて、わたしには忘れられないのである。

《水のソナタ》1996 年　すみだトリフォニーホール

体験となった。

ちょっと裏話に傾くけれども、このときのビエンナーレについて少々触れておこう。舟越氏の作品の魅力が国内外の美術愛好家に広く知られるようになる、いわば呼び水のような役割を果たした機会でもあったからである。

オープニングの日のことであった。

旧知の東野芳明氏（美術評論家）がアメリカの新しいアート・シーンの牽引者の一人であった画廊主レオ・キャステリを日本館に案内してきた。握手して、わたしは感じのいい紳士であると思った。会場を一巡したあと「舟越桂展」を自分のところで開きたいが、どうかというキャステリの申し出である。わたしはまず西村夫妻に尋ねるのが筋だと思い、内々に訊くと、なんと、お断りしたいという返事である。こまったなと思ったが、しかたがない。いまなら、このあたりのかかわりは多少わかるけれども、そのときは正直いってもったいない話だと思った。

しかし、翌日だったと思う。やはりニューヨークの画廊主が訪ねてきた。アーノルド・ハースタンドである。同じような申し出である。すでにイサム・ノグチの個展などを開催していていささかなりとも知るところがあったのか、人柄を信用されたのか（わたしにはわからないが）、西村夫妻は快諾された。

そして翌年、そのハースタンドのところで舟越氏は作品を発表した。《静かな鏡》は、そ

のなかの一点だったというわけである。

書架にあった「舟越桂特集」の美術雑誌『季刊プリンツ21』（二〇〇〇年夏号）の中に、《静かな鏡》のモデルであるヘアデザイナーT氏と舟越氏のコメントが載っているからである。それによると出会いは一九八六年のことで、「パリコレのファッション・ショーのためのヘアをいくつか担当していた」というT氏が、「パリへ向う機内でたまたま隣り合わせて言葉を交わしたのが最初」だという。舟越氏のほうは文化庁芸術家在外研修員として、ロンドンに行くときであった（一年間ロンドンに滞在）。

モデルをつとめたT氏の話は、なかなか示唆にとんでいて感心した。ちょっと長いけれども以下に引用しておきたい。

「私をモデルに作った一作目の《指の映る鏡》を初めて見たとき、最初にお会いした機内で私が着ていた洗いざらしの白いワイシャツのボタンが一番上まで掛かっていたこと、羽織っていた黒いニットのカーディガン等、細部まで覚えていてくれたことに驚きました。ファッションのベーシックなアイテムの中でも、シャツの着こなしは最も難しいと言われていますが、舟越作品でもシャツを着せているものが多く、その人物の首の長さを強調したり、キャラクター作りに重要な役割を果たしているような気がします。またファッショナブルとさえ思ってしまう現代的な雰囲気もそのあたりに潜んでいるのかもしれません。タイトルの《指の映る鏡》《静

かな鏡》等、私をモチーフにされているものは鏡がついているようですが、強烈な自己主張よりも、静かな時代を映して行ける鏡になりたいという私自身の願望を表しているようで大変気に入っています。（中略）木という固さのある素材で髪の柔らかな動きにトライしたいというようなことを話されており、実際、制作段階でも一番苦労されたそうです。それまでの抽象的で現実離れのした人物像から、写実的でありながら非現実の空間にいるような人物像に移行されてゆくときに、髪は重要なファクターだったかもしれません。」

仕事からすると、モデルはいつだって鏡を前にしている。だからタイトルもそこに由来したとく綺麗だったとある。氏のコメントには、このモデルからジャン・コクトーが素晴らしい指の持主である、ということを聞いたが、T氏の指もすごく綺麗だったとある。舟越氏は応えている。半身像《指の映る鏡》には指（手）がない。それは（虚像として）鏡に映っているはずからである。しかし全身像《静かな鏡》のほうは腕を後ろにまわしている。わたしは西村画廊で、その（実像として）の指（手）をたしかめることはしなかったが、はたして、どうなっているのであろうか。

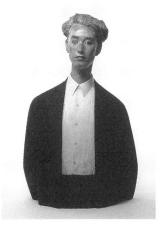

《指の映る鏡》1988年　個人蔵

＊

安部公房の小説『他人の顔』（新潮社、一九六四年）は（映画にもなったので）、憶えている人もいるのではないかと思う。これは不慮の事故によるケロイド痕によって、自分の顔を失った一人の化学者が、失われた妻の愛を取り戻すために「他人の顔」から型をとった精巧な仮面をかぶって、妻を誘惑する——という筋立である。ところが、この自己回復に没入するうちに、主人公が「顔」を媒介とする自・他の関係が引き起こす実存の不思議に行き着くという内容である。

ずいぶんまえなので、いまの若い人たちにはピンとこないかもしれないが、わたしなどの世代は、まだ戦後の荒廃した社会情況のなかにあったせいか、実存主義などにかぶれて、ややこしい哲学的思弁に酔った最後の世代といえるかもしれない（その後遺症はまだ続いているらしい）。だからというわけではないが、この作品にはわたしもかなりつよい衝撃を受けた記憶がある。

要するに舟越氏の肖像彫刻の「顔」は、モデルがあってもそうでなくとも特定の人の面貌を写実的に表現したものではない。それでいながらドキッとするくらいリアルな表情を湛えているので忘れられない印象を刻むということがある。あてもなく、遠くを眺めている女性像や、何かを置き忘れてきたことを気にしているような男性像などさまざまである。わたしは五年ほど前に「自分の顔に

とにかく作品はいずれも肖像彫刻による人間像である。

語る、他人の顔に聴く」と題して「舟越桂展」（東北芸術工科大学・七階ギャラリー、二〇〇七年）を企画して、せっかくの機会なので学生たちの質問に作家が応えるという「スフィンクスが語り出すとき」と銘打ったトークの場を設営したことがあった。

このときに舟越桂の彫刻を理解するための鍵となるコンセプトは何かと考えて、あれこれ思案の末に思い浮かべたのが「他人の顔」という言葉であった。もちろん安部公房の小説からヒントを得たのはいうまでもない。小説のなかの主人公が演じる「他人の顔」は、第三者が近づくことの出来る「顔」である。ところが「自分の顔」を見せることは出来ない。なぜなら第三者は近づくことが出来ないからである。「自分の顔に語る、他人の顔に聴く」という語呂合わせのような形容は、つまり先にもいったように「顔」を媒介とする自・他

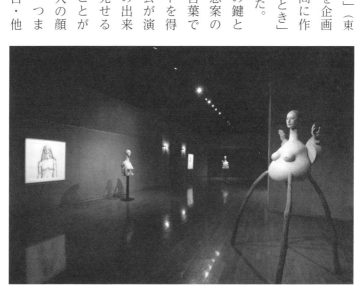

東北芸術工科大学での個展、展示風景　2007 年　画像提供：東北芸術工科大学

の関係が引き起こす実存の不思議を謂ったものである。

人間の実存に迫る——などというと、舟越氏から、それは困ります、そんなつもりで作品をつくっているわけではないと断りを入れられそうである。だから、ここではこの作家が「他人の顔」を介して、自分の思いの一端を表現する作品を制作してきたくらいのところで、わたしの余計な注釈は止すことにするけれども、おそらく（——こういう以外に、ここでは言葉にすることが出来ないが）、舟越桂という彫刻家は、外側から用意された価値観や他人の言葉によって自分を語るタイプではない。散々に蒔き散らかされた情報の断片を、しばらくのあいだアトリエの壁に貼って、ひょいと、自分でも意識していないときに、あれ、もしかして——というかたちで自作のアイディアに採用したりするのではないか。自身の子供たちのためにつくったオブジェや童話『ピノッキオ』の水彩画を見れば一目瞭然なように、そこには生きた想像力が自在に息づいている。いかにこの作家がせせこましい具象彫刻の領域から解放されているかがわかる。

メナード美術館には《長い休止符》（一九九三年）という作品がある。ヴァイオリンの奏者はその楽器を手にしていない。黒い板状にかたどられた自分の影の傍らに楽器も同じようにかたどられて床に置かれている。舟越氏の作品に特徴的な、どこか憂いをふくんだ思慮深いまなざしをもった肖像彫刻であるが、その奏者の手が暗示させる世界の意味について、作家は、ただ「長い休止符」と題しているだけである。

わたしの大好きな作品だが、モデルについては知るところがない。しかし、この作品を想起するたびに、制作の過程にある彼の狭いアトリエの壁にやたらと張り紙がしてあったのを思い出す。彼の「創作メモ」（『個人はみな絶滅危惧種という存在』集英社、二〇一一年）の章立ての言葉には、「１　アトリエは迷いの場であり、迷うから道を探す」「２　鐘を鳴らせ！　俺は生きているんだ」「３　芸術は作られるのではなく生まれるものだろう。私たちのやれることなどそう大きなわけがない」「４　思いよ世界の涯まで飛んでいけ」──などとあり、自戒の言葉となっているが、どれもこれも深く暗示的である。けっして手放しの自由ということでなく、限られた時・空間のなかで「他人の顔」を手がかりにして、何かを探しもとめている、この作家の、しなやかな感性に届けられた森の声を聴く思いがするのだが、どうだろう。

《長い休止符》1993 年　メナード美術館蔵
画像提供：メナード美術館

第6章　玩具からもらった時間

ふと思い立って、先日、わたしは新型コロナ感染症を用心しながら渋谷区松濤美術館を訪ねて、折から開催中の「舟越桂 私の中にある泉」展（二〇二〇年十二月五日——二〇二一年一月三十一日）を急ぎ足でみた印象の一端をここに書きとめておきたい。

会場を入ってすぐに目にした初期の《午後の遺跡 No.2》（一九七八年）と題した作品は、額縁からにゅっと右足首だけを突き出した木彫で、虚と実との妙味というか、一種、視覚のトリックのおもしろさに興じていたであろう、若き日の舟越桂を想像させた。それはまた石膏のマケット《聖母子像のための試作》（一九七九年、下図左）の印象にも関連していて、聖母に抱かれている嬰児キリストが、神々しさのなかに消えそうな聖母を自分のほうにぐいっと手をつきだして繋ぎとめているふうでもあった。あの世とこの世の、いってみれば虚と実との境界でありながら救われている——ということの意味を、作家自ら無心に問い

「舟越桂 私の中にある泉」渋谷区立松濤美術館
（2020 年 12 月 5 日 − 2021 年 1 月 31 日）での展示風景

いかけている姿なのだろうとよんだが、これは恣意的なわたしの意見なので当てにならない。

しかし何か明るくて、それでいながらちょっと霊妙な雰囲気といったものが、薄暗くて天上高のある地下の展示会場に醸し出されていた。もしかしたら、そこには建築家・白井晟一の空間意識と、舟越桂の作品とがたがいに共鳴し合うものが生まれていたのかもしれない、とわたしには思えた。何となくそんな感じがするという程度のことであったが──。

　　　*

よく知った作品とも再会したが、ここでは舟越さんが妻や子どもたち、また甥たちのためにつくったという玩具の彫刻作品にしぼってふれることにしたい。

もうずいぶん前のことである。「作家からの贈物」展（国内を巡回、二〇〇三─〇四年）というタイトルの、ピカソやクレーに加えて、藤田嗣治、香月泰男、若林奮などの作家十一人の、遊び心というか、玩具や人形などの小品の作品ばかりをあつめた展覧会があった。舟越さんもその一人であったのだが、わたしはなぜか見損なってしまい、以来、気になっていて、こんどはじめて実物に接したのである。

素材の木を削った彫刻作品から零れ落ちたものだ──舟越さんがいう木片の二人の子どもの

人形をはじめ、親族が横一列に並んだような板切れの人形、あるいは
アトリエに散在する針金やブリキなどを利用した、結構、手の込んだ
細工を施した家などの玩具の作品があった。

他にはボタンやビンの入った抽斗、動物をかたどった椅子とか木馬、
木とブリキによるクラシック・カー、悪戯っ子のための木の鉄砲、木
の絵本、木の街並みと煉瓦の家、そして天使のとんでいる教会、手袋
の帽子をかぶった息子の顔のついたハンガーなどなど、一七、八点の作
品を、わたしは身をかがめたり、上のほうから覗いたりして愉しんだ。
どれもこれも、いわゆる素朴な手づくりの作品がもつ、何ともいえ
ない微笑ましさというか、どことなしに仄々とした味わいがあった。

*

わたしが、はじめて舟越さんのアトリエを訪ねたのは、『森へ行く
日——舟越桂作品集』（求龍堂、一九九二年）を出すというので、そのテ
キストを書くためであった。アトリエが父舟越保武さんの家の玄関口

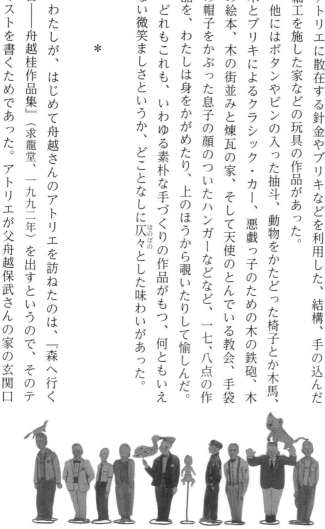

《板きれの人形》1985 年頃　舟越械、舟越みも、その他の所蔵

110

にあって、四畳半くらいの小さなスペースなので、びっくりしたのをおぼえている。なかでも四方の壁に、ところ狭しと、いろいろなものを貼り付けたり吊るしたり掛けたりしてあったが、わたしの興味を引いたのは、舟越さんが「記憶のメモ」と称している紙切れが、鋲でぎっしりと止められていたことであった。こんどの展覧会の図録にも、そうしたようすを想い起こさせる写真が掲載されていた。

会場で、わたしは息子（械くん）と娘（みもちゃん）を彫った《木っぱの人形》（それぞれ一九八四年、一九九一年）を記憶にとどめて帰ったが、道すがらどういうわけか《聖母子像のための試作》のキリストは、息子と自身の子どもの頃の記憶とを重ねた像なのではないか——と想像した。これもわたしの早とちりかもわからないが、替わりといえば変だが、わたしは舟越さんがとても好きだといって、ブエノスアイレスまで飛んで行った、あのJ・L・ボルヘスの言葉を想い出していたのである。

「記憶の大部分は、忘却によって作り上げられている——」と（『語るボルヘス』木村榮一訳、岩波文庫）。

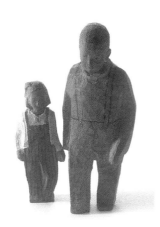

《木っぱの人形》（大：1984 年）舟越械、（小：1991 年）舟越みも所蔵

何とこの作品の高さは、十七センチと十二センチしかない。それぞれ子どもたちへの父からの贈りものらしいが、二人が並び立って展示されたものを見ると、一気に時間が巻きもどされて、不思議な感覚が、わたしの心のなかにも作動したのである。

*

帰宅して、わたしは書架にあった舟越さんの絵本『おもちゃのいいわけ』（すえもりブックス、一九九七年）をあらためて手にした。

「最初に作ったのはもちろん兄の械、三歳ぐらいの時に作ったのだと思う。妹のみもは、械が五歳になってから生まれた。木彫りにしたのは四〜五歳の時だったと思う。どっちの時にも、木の大きさをあまり意識していなかった。だから、すこしお姉さんっぽく立つちいさなみもと、危なっかしく歩を進めようとする、巨大な赤ちゃんっぽい兄の械の姿——。どうも姿と大きさの関係に違和感がある。並べて見ると、いつも心の中で気になるのである。彫刻の時と同じで、計画性に乏しい。

それでも作ってよかったと思う。これを見ていると、あのころの彼らの動き、声、服装や、家の中がどんなだったかまで見えてくるような気がする。

逃げていった時間が、私のそばにフッと立ったように思うことがある」と書いている。

「逃げていった時間が──」とはまた、何としゃれたいいまわしだろう。わたしはこうした記憶のありかたの不思議を、それとなく掌編で語る人を好むが、舟越さんの玩具の作品のように、威張らない彫刻はいいなあと思っている。

それに比べて、現代彫刻はどうして、こうしたところから離れてしまったのか──そんなことを反芻した。もとよりこれは是非の問題ではない。しかし玩具の作品を見ているうちに、何かというと理屈に走る自分が妙に鬱陶しく思われてきたのである。

感動に任せておけばいいのだ──と玩具の作品からいわれているような気がして、わたしは木片による《木っぱの家》(一九八〇─九〇年)を想い起こした。

木彫による制作には、チェーンソーやノコギリ、あるいはノミをつかう場合もある。だから木片といっても大きさや形や表情もちがってくる。舟越さんは《木っぱの家》をこんなふうに語っている。

「家は、思いついたおりにひとつひとつ作ったもので、作り方や、その取り巻く雰囲気もまちまちなのに、いくつかを並べて置いてみると、

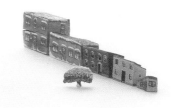

《木っぱの家》1980-90 年　舟越千惠子、械、みも、その他の所蔵

突然そこに空気のようなものが立ち現れる。家と家との間の路地に誰かが消えていったような気がすることがある。消えていったのは、きっと『いつかの私』なのだろう。それを雲の私が上から追いかけていく、そおっとそおっと追いかけていく』と。

わたしは寝床の読書にと思って、久し振りに書架から萩原朔太郎の『猫町』を取り出した。

第7章　作家を語る──あるべきところを通る線

酒井　以前お書きになった文章に、ドガの作品集の巻末に載っていたデッサンの小さな写真をずっとルーペで見ていて、オフセット印刷の網点がよく見える──とありましたが、これはどういうことですか？

舟越　オフセット印刷のデッサンをルーペで拡大すると、つぶつぶが集まって出来ているのが分かります。それなのに、ちょっと離して見ると、美しい女の人の顔にきちんと見える。このことがすごく不思議だったんです。

酒井　晩年のドガは、目が見えなくなり、彫刻を作っています。

舟越　バレリーナの彫刻などは、そういう状態で

酒井　そうです。馬の彫刻もありました。

舟越　たしかに、あれくらいのデッサン力があると、出来るかもしれません。

紙がこすれて破れるくらいに描く

酒井　お父さんの保武さんだって、そういうところがあるでしょう。

舟越　倒れた後のデッサンや首像とか、これを作るために父は右手の自由を失ったんだと思えるようなものもたしかにあります。

酒井　桂さんも左手で描くことはありますか？

舟越　めったにないですけど、右手が動きすぎると思って、左手でヘロヘロッとした線で描いてみたことはあります。

作ったものなんですか？

酒井　上手く描けてしまうとつまらないというこ
とを、よく仰っていますね。

舟越　それはかなり父の受け売りの部分が大きい
です。デッサンについて父が僕に話す時には、「と
にかくガリガリ描け」、「紙がこすれて破れるく
らいに描けばいいんだ」というようなことしか
言いませんでした。父が長く手元においていた、
二十六聖人の一人を描いた横顔の小さなデッサン
は、4Bくらいの鉛筆で描かれていて、しまいに
は芯が減って、軸の木の部分で押しつけているよ
うな跡が残っています。それを見ると最後までガ
リガリと描ききった言葉通りのデッサンだと思い
ました。

線が本当に通るべきところ

酒井　楠を彫っていく前にデッサンを描かれるわ
けですが、これでもう彫れるという時はデッサン
のほうから言ってくれるようなものですか？

舟越　たしかにそんな感じです。「あ、これでいい」
というのはあります。それが出てくるまでは、頑
張ってデッサンをやり続けます。

酒井　すったもんだしないとだめらしい。

舟越　わりとそうです。鉛筆の芯だけの太いもの
で描き始めるんですけど、それで描いて、一度、
消しゴムで色をまぶすというか、そうすると本当
は入ってほしくないところにシミが出来たり、も
ちろん出来てほしいところにも出来るんですが。
最近は木炭もよく使います。一回、ばっと描き殴
るようにして、さらに布などで消したりして、そ
れで一番、良さそうな線のところをあらためて引
き直したり、一度、汚して、その上で立て直して

酒井　保武さんは、石を彫るからかもしれません
が、デッサンは一枚の白い紙に線を引くとかでは
なくて、「打ち込む」と書かれています。

舟越　分かる気はします。僕は彫刻のための等寸
のデッサンを描くときに、木刀の先に芯だけの鉛
筆をゴムで止めたものを使うことがあります。そ
れだと体が紙からかなり離れた状態になるので、つ
ねに全体を見ることが出来ます。そうすると頭
はだいたいこれくらい、肩幅はこれくらいといっ
て切り込むように描いていくことが出来ます。真
新しいことをやっているわけではなくて、宮本武
蔵の挿絵を描いた彫刻家の石井鶴三は、棒の先に
ヘラを付けて、粘土の形を作っていったと聞いて、
それで僕も、やってみようと思ったんです。

本体の一番はじっこを決定するデッサン

酒井　繰り返し形を探っていくというのは、最終
的な立体のイメージが強いからですか？

舟越　イメージが強いというよりも、線の強さが
欲しいからだと思います。ただ本当に通るべきと
ころを通っていれば、そんなに濃くしなくても、
強い線になるとは思います。昔のすごいデッサン
家の人達の描いているものを見ると、やわらかい
線でスッスッと描いているようでも強いデッサン
はあります。ただ、僕みたいにデッサン力がそん
なにない場合は、一本の線を引いて、これは違う
なと思って、もう一本引いて、と何本も引いてい
るうちに、その中で正しいところを通ったものが
一本あると、それまでの間違ったところを通った
線が、消さなくても沈んでくれるというか、黙っ

118

てくれるということが起こります。

酒井　それは鑿でイメージ通りの形を彫り出す時の思いと共通するところもありますか？

舟越　そうですね。輪郭を強い意識で決定しておかないと、彫刻としてはいつまでも進められないところがあります。彫刻家のデッサンは、やはり本体の形の一番はじっこを決定するのが大きな仕事の一つではないでしょうか。例えば刷毛でもってふわっと描くようなデッサンだと、輪郭が決められません。輪郭が決められないと、彫刻にはしていきにくいと思うんです。そういう意味では明確な輪郭が決定されないといけない。

酒井　彫刻というなにか錠前みたいなものがあるんでしょうね。今の話はとても微妙なことで、形を決めるといいながら、簡単に決めたくないなとか、決めないとやっぱりこまるんだけれども……

《「水に映る月蝕」のためのドローイング》
2003 年

というような。

舟越　それがあったから、たとえば《水に映る月蝕》は生まれたと思うんです。東京都現代美術館での個展の前だったので、新しいものがなにか欲しいという気持ちがありました。女で、裸というのは決めていて、その状態で白い紙に頭から描き始めて、首はちょっと長めになって、その次に肩

から下を描こうとした時、本当に不思議なことが起きたんです。紙の上にお腹が膨らんだような形の線が見えた気がしたんです。それでなんだこれ？と思ったんですけど、せっかく変なものが出て来たからとりあえずは描いてみようと。そうしたら肩幅がかなり狭くなりました。それで、肩が小さいなぁと思いながら見ていたら、今度は肩のところに手が見えたような気がして、それで肩の上に手を描いたんです。そして、このデッサンの意味を自分ではつかめないまま、とにかくスタートしようと思って木を彫り始めました。

とりあえず決めていかなければと思いながらも、何かが起きたときには、ある種、柔軟に反応しようという姿勢を持っていたから出てきた形なのではないかと思います。

酒井　なかなか出来ないことです。そういうとこ

ろが舟越さんの才能の豊かさでしょう。

舟越　不埒な人間のほうが向いているかもしれない（笑）。誠実な人間だったら、あれは生まれなかった。

酒井　それは一理あると思います。いつも未知の出会いに恵まれるとは限らないので、ちょっとした驚きとも言えますが、見なれた形になることを嫌う感覚ですね。

埋まるべき空白を埋める作品

酒井　三年前にパリのルーヴル美術館に行って、桂さんがおすすめの《フィレンツェの婦人》を見てきましたよ。

舟越　ルーヴルにある木彫作品で、もともと父が見てきたらいいと推薦してくれたものです。これ

を見た時は、衝撃的でした。彫刻相手に恋が出来るかもというくらいに、目が吸いつけられました。それでこういう手のものは、現代でもなにか形をかえてあってもいいはずだと思いました。これの他にも、エジプトの彫刻とかいくつかそう思えるものがあります。

酒井　言葉はちょっとあれだけど、普遍性、長持ちするというか、なにかかあるんだよね。

舟越　長持するっていいですね。こういう彫刻が人類の歴史にいくつかあって、きっとその間の空白に埋まるべきなのに、まだ作られていないものがある。それを作るのが自分の役目かなという気もしています。

酒井　別に力んで自分が──という形ではなくてということですね。

舟越　はい。そうでなくてもいいのではないかと。

それでも自分だけのものになっていれば、存在価値はあるんじゃないかとも感じています。

あとがきにかえて

舟越桂氏が、この三月二十九日、七十二歳で亡くなりました。訃報に接して、私はまさかとい
う思いと、何としても恢復して欲しかったという思いが、同時に押し寄せてきて、しばらく落ち
着かない気持でいました。というのは数ヵ月前のことですが、やっと舟越さんと連絡がとれて、
電話で話をしたときのことが、私の脳裏をよぎったからです。

いま病院からですが――と、いつもの舟越さんの声でした。

用件は西村建治氏（西村画廊主）の懇切な計らいで、ようやくこの本が出版される運びとなり、
折から創業百年を迎えた求龍堂の記念出版の一冊に加えてもらえることになったのを伝えるため
でした。

これまで舟越さんについて書いた私の文章を束ねて、それに二十年近い前に、数回にわたって舟
越さんのアトリエで収録した私との「対談」（「第4章 作家と語る」）を加え、その文字起こしをいま
進めている最中なのですと説明しました。もしチェックを望まれるなら校正刷りを送りますと告げ、
そうでなければ、舟越さんは療養中の身でもあるので、私が責任をもってチェックしますが、それ
でいいでしょうかと提案したのです。舟越さんは、お任せします――という返事でした。

しかし何か割り切れない思いが、私のなかに残ったのです。いまとなっては、悔やんでも悔や

み切れないことですが、もっと早くに出版の段取りをつけておけばよかった、という思いが私を
おそったのです。

私は舟越さんを追悼する新聞社からの電話取材をいくつか受けました。業績や人柄についての
私の散らかった話を、いずれも上手にまとめてくれた追悼文となっています。共同通信配信の『東
京新聞』（二〇二四年四月九日）や『朝日新聞』（二〇二四年四月十四日）の記事などがそうです。
思いつきを未整理のまま述べる、私の悪癖をあらためて反省しましたが（それはともかく）、要
領を得ない返答だけはしまいと思って、取材のつど手元に用意したのが、これまで舟越さんにつ
いて書いた私の文章（本書に収録の各文章）のメモや、「舟越桂―私の中のスフィンクス」展（兵
庫県立美術館）の際に、「舟越桂を語る」と題して、私が講演（二〇一五年八月二日）を行ったとき
の草稿などでした。

それらを読み返していると、私は舟越さんとのこれまでの行き来に生じた事柄をいろいろ想起
しました。なかでも印象につよく残っているのが、舟越さんの思いの一端を語った「ルシアン・
フロイドは僕のなかで一番大きな存在だった」（『みすず』二〇一六年四月号）でした。
ここでは詳しい話はできませんが、はじめてフロイドの作品を見て、その絵の存在感に衝撃を
受けたというのが、西村画廊だったのだという（まだ舟越さんが個展をするようになる前のこと）。
その後（一九八六年）、文化庁の在外研修員としてロンドンに滞在中に、フロイドの美術史的な意

味や画技の秘密にも精通し、さらにロンドンのアネリー・ジュダ・ファイン・アートでの個展の際に、フロイドの遺作展（ナショナル・ポートレイト・ギャラリー、二〇一二年）を見る機会にめぐまれ、その時のことを舟越さんは、「——人間の存在の重さのすべてを筆と絵の具で追体験している、というような言葉しか出てこない」と語っています。

話は遡りますが、二〇〇五年のアネリー・ジュダ・ファイン・アートでの舟越桂展に、ひょっこりフロイド自身が顔を見せた——ということを画廊の「若旦那」から聞かされた話を紹介しています。誰か他人の展覧会に、フロイドが足を運ぶのは珍しいことで、しかもじっくりと時間をかけて舟越さんの作品を見て帰ったのだ——と。おそらく画廊主のほかに、以前からフロイドと親交もつ西村夫妻のこころくばりが背後にあってのフロイドの来廊だったと思いますが、舟越さんにとっては予期していなかっただけに、この上なく喜ばしいこととなったに違いないでしょう。

私の憶えている舟越さんとフロイドとの話といえば、これまたずいぶん遡ります。

一九八八年五月末のことでした。折からヴェネツィア・ビエンナーレの年で、本書「第一章 遠くの人をみるために」にも記したように、舟越さんも出品作家の一人でした。舟越さんはベルリン経由の便で私たちとはフランクフルト空港で合流する予定になっていました。ベルリン行きの目的は、当地のナショナル・ギャラリーで開催の「ルシアン・フロイド展」を見るためと言っていました。ところが、たまたまフロイドの作品一点が盗難に遭い、そのため展覧会は急遽閉鎖され、結局、舟越さんは見ることができなかったのです。空港ですっかり悄気返（しょげかえ）っていた姿を憶

えています。

振り返ってみると、舟越さんとのつきあいが、一種の抜き差しならない思いというか、この作家の仕事がどんなかたちで展開して行くのか——ということを見定めておかなくてはいけない、そんなふうに自分に言い聞かせたのは、ほかでもなく、このヴェネツィア・ビエンナーレの時だったのです。

亡くなられたいま、私は舟越さんが感銘を覚えたという作品のことを思い浮かべています。

一点はペリクレ・ファッツィーニの初期の代表作である詩人《ウンガレッティの肖像》（一九三六年）です。これはローマの国立近代美術館蔵ですが、舟越さんは「木彫で人間を表現する可能性を追求するときの、ぼくにとっての精神的な後押しをしてくれた作品のひとつでした」と語っています。あと一点は、大学三年のはじめてのヨーロッパ旅行の際に、ルーブル美術館で見たというルネサンス彫刻の《フィレンツェの婦人》で、これはデジデリオ・ダ・セッティニャーノ作と推定され、十五世紀半ば頃の彩色された木彫の胸像です。舟越さんはこの作品の印象をこう語っています。

「ほんとうに美しくて、彫刻に恋するというのでしょうか、まるで包まれる魅力を感じました」と。

この話は「今日の作家たちV—坂倉新平・舟越桂」展（神奈川県立近代美術館、一九九三年）の図録に寄せた舟越さんの「みずからを語る」からの引用で、舟越さんが作例に挙げているのは、も

ともと木彫ないし具象彫刻という前提での話なのです。ファッツィーニの《ウンガレッティの肖像》については、私もこれまで何度か見た記憶があったし、事実、拙著『彫刻の絆』（小沢書店、一九九七年）にも一文（「ある詩人の肖像をめぐる話」）を収録していますが、《フィレンツェの婦人》については未見でした。十年近くも前になるでしょうか、たまたまパリで時間があったので、ルーブル美術館を訪ねて見たわけですが（アクリルのケース越しに）、まさに舟越さんの言葉どおりだと思いました。

舟越さんは、この《フィレンツェの婦人》をぜひ見ておくようにと言われた父（舟越保武）のことを、ここでは語っていないのですが、しかし別のエッセイや何かで、舟越さんは父に勧められた

——と語っています。

その保武氏が「今日の作家たちV—舟越桂」展に、病気をおして車椅子で家族に付き添われながら見にこられた姿を私は鮮明に記憶しています。

さて、私の記憶の再生はここまでにして、以下この本の上梓に際して、いろいろとお世話になった方々にお礼を申し上げたい。

長いお付き合いを通して、いつも温かく見守ってくれて、懇切な声援を送ってくれた西村建治・智恵子夫妻に深く感謝したい。またこの本の出版を引き受けてくれた求龍堂の足立欣也氏と編集の隅々までお手数をかけた清水恭子氏、また各氏との連絡をとりつけてもらった西村画廊の久保

126

圭史氏、とりわけご理解いただいた舟越千惠子夫人と舟越家の皆さんには、この場を借りてお礼申し上げます。そして私の学友でもあった長姉末盛千枝子氏の、時宜にかなった心遣いや、しばしば良き話し相手となってくれた水沢勉氏の友情にもお礼を申し上げたい。

当初、この本は「対談集」となるべくスタートしましたが、諸般の事情で遅れに遅れたけれども、最終的にこの形で収録をすることになりました。

本書の「対談」は、「彫刻の詩人」と称してもいい舟越桂という人の、貴重な「生の声」を聴く思いがします。ユーモアとウイットに富んだ、しなやかな「言の葉」と言ってもいいでしょう。そういった意味で、「彫刻の詩人」としての舟越桂という作家を読者が充分に認識し感得していただければ、私としてはこの上ない喜びとしたい。

二〇二四年 四月

小坪の仮寓にて　著者

左より、筆者、舟越桂氏、西村夫妻　2003 年
東京都現代美術館にて　撮影：杉田和美

舟越 桂　略歴

1951　岩手県盛岡市に生まれる

1975　東京造形大学彫刻科を卒業

1076　「新具象彫刻展」（東京都美術館）へ出品
（'77～'85）

1977　東京藝術大学大学院美術研究科彫刻専攻を修了

1982　ギャラリーオカベ（東京）で個展を開催

1985　西村画廊（東京）で個展を開催（'88～'23）
「サマー・ショー」へ出品（西村画廊）（'93～'18）

1986　東京藝術大学彫刻科で教鞭をとる（～'86）
文化庁芸術家在外研修員として一年間ロンドンに滞在（～'87）

1988　第43回ヴェネツィア・ビエンナーレ（イタリア）へ出品

1989　コム・デ・ギャルソン（東京）で個展を開催
アーノルド・ハーシュタンド画廊（ニューヨーク）で個展を開催
「アゲインスト・ネイチャー 80年代の日本美術」（サンフランシスコ現代美術館 他巡回）へ出品
（～'91）

1990　第20回サンパウロ・ビエンナーレ（ブラジル）へ出品
東京造形大学彫刻科で教鞭をとる（～'24）
「80年代日本現代美術展」（フランクフルト・クンストフェライン／ドイツ、ウィーン近代美術館／オーストリア）へ出品

1991　「木のニューウェーブ イコンの森の思索者たち」（北海道立旭川美術館）へ出品
東京藝術大学彫刻科で教鞭をとる（～'91）
タカシマヤ文化基金第1回新鋭作家奨励賞を受賞

1992　アネリー・ジュダ・ファイン・アート（ロンドン）で個展を開催（'96、'99、'05、'11）
「ドクメンタIX」（カッセル／ドイツ）へ出品

1993　第9回シドニー・ビエンナーレ（オーストラリア）へ出品
「今日の作家たちV－'93 坂倉新平・舟越桂展」（神奈川県立近代美術館）を開催

1994　スティーヴン・ワーツ・ギャラリー（サンフランシスコ）で個展を開催
アンドレ・エメリック・ギャラリー（ニューヨ

ク）で個展を開催

1995 「戦後文化の軌跡 1945-1995」（目黒区美術館／広島市現代美術館／兵庫県立近代美術館／福岡県立美術館）へ出品

「アンソニー・カロ展」（東京都現代美術館）へ出品

1997 第十八回平櫛田中賞を受賞し、記念展「舟越桂展」（井原市立田中美術館／岡山県立美術館）を開催

1999 アネリー・ジュダ・ファイン・アート（レックリングハウゼン美術館、ハイルブロン市立美術館／ドイツ）で個展を開催 （～'00）

2000 ギャラリーたむら（広島）で個展を開催

「EXPO 2000 Hannover」（バチカン教皇庁館／ドイツ）へ出品

2001 「セプテンバー」（西村画廊）へ出品 （～'02～'21）

2003 上海ビエンナーレ2000（上海美術館）へ出品

第三十三回中原悌二郎賞を受賞

「舟越桂 Works: 1980-2003」（東京都現代美術館／栃木県立美術館／北海道立旭川美術館／高松市美術館／岩手県立美術館／広島市現代美術館）を開催 （～'04）

2004 「木でつくる美術」（群馬県立館林美術館）へ出品

2005 「舟越桂デッサン展『深い線を』」（東京造形大学ZOKEIギャラリー）を開催

「5人の新作展《西村画廊30周年記念》」（西村画廊）へ出品

2006 「舟越桂とエルンスト・バルラッハ展—時間の地図」（アネリー・ジュダ・ファイン・アート／ロンドン、エルンスト・バルラッハ・ハウス／ドイツ）を開催

シテ・デュ・リーヴル、エクス＝アン＝プロヴァンス（フランス）で個展を開催

2007 「舟越桂展—自分の顔に語る 他人の顔に聴く—」（東北芸術工科大学／山形）を開催

2008 グリーンバーグ・ヴァン・ドーレン・ギャラリー（ニューヨーク）で個展を開催 '19

「舟越桂 夏の邸宅」（東京都庭園美術館）を開催

アンドーギャラリー（東京）で個展を開催

「わたしいまめまいしたわ 現代美術に見る自己と他者 Self/Other」（東京国立近代美術館）へ出品

2009 第五十回毎日芸術賞を受賞

第五十九回芸術選奨文部科学大臣賞（美術部門）を受賞

2010 熊本市現代美術館で個展を開催

2011
「Alternative Humanities—新たなる精神のかたちヤン・ファーブル×舟越桂」(金沢21世紀美術館)へ出品

紫綬褒章を受章

2012
香美市立美術館(高知)で個展を開催

「舟越桂 2012 永遠をみるひと」(メナード美術館/愛知)を開催

2013
イマヴィジョン・ギャラリー(台北)で個展を開催

2015
「Re:Quest—1970年代以降の日本現代美術展」(ソウル大学校美術館)へ出品

「舟越桂 私の中のスフィンクス」(兵庫県立美術館/群馬県立館林美術館/三重県立美術館/新潟市美術館)を開催(〜'16)

2016
ヴィースバーデン美術館(ドイツ)で個展を開催(〜'16)

ギャルリー・クロード・ベルナール(パリ)で個展を開催

2017
「三沢厚彦 アニマルハウス 謎の館」(渋谷区立松濤美術館)へ出品

2019
「刀尖的優雅 舟越桂・須田悦弘 二人展」(アキ・ギャラリー/台北)を開催

「空間に線を引く 彫刻とデッサン展 橋本平八から現代の彫刻家まで」(平塚市美術館、神奈川/足利市立美術館、栃木/碧南市藤井達吉現代美術館、愛知/町立久万美術館、愛媛)へ出品

2020
「45周年記念展 New Works」(西村画廊)へ出品

「舟越桂展〜言葉の森〜」(本郷新記念札幌彫刻美術館/北海道)を開催

2021
「舟越桂 私の中にある泉」(渋谷区立松濤美術館/東京)を開催(〜'21)

神宮の杜芸術祝祭「気韻生動(きいんせいどう)—平櫛田中と伝統を未来へ継ぐものたち」(明治神宮宝物殿/東京)へ出品

2022
Yoshiaki Inoue Gallery(大阪)で個展を開催。

「国立国際美術館コレクション 現代アートの100年」(広島県立美術館/大分県立美術館)へ出品

2023
第十一回円空大賞を受賞

2024
「第十一回円空大賞展 共鳴—継承と創造—」(岐阜県美術館)へ出品

3月29日、肺癌のため死去(72歳)

初出一覧

第1章　遠くの人をみるために……『森へ行く日—舟越桂作品集』（求龍堂、一九九三年）。『森の掟—現代彫刻の世界』（小沢書店、一九九三年）収録。

第2章　彫刻家の内なる声……『本と旅人』（角川書店、一九九八年十二月号）。『彫刻家への手紙』（未知谷、二〇〇三年）に収録。

第3章　語り出す彫刻……「北海道新聞」〈金曜らんばん〉連談マンスリー・トーク」（二〇〇二年八月三〇日—九月二〇日）＋『美術の窓』（二〇〇四年四月号）〈談話〉に加筆修正。『彫刻家との対話』（未知谷、二〇一〇年）に収録。

第4章　作家と語る……「1　旅について」「2　時について」「3　美について」「4　夢について」の編集は著者で本書が初出。「3　美について」は姫野希美氏の編集で「舟越桂展」（西村画廊、二〇〇六年十一月）図録に掲載。『彫刻家との対話』（未知谷、二〇一〇年）に収録。

第5章　森の声を聴く……「舟越桂二〇二二　永遠をみるひと」展（メナード美術館、二〇一二年九月）図録。『ある日の彫刻家』（未知谷、二〇一七年）に収録。

第6章　玩具からもらった時間……『森ノ道』三十二号（二〇二二年冬号）。

第7章　作家を語る——あるべきところを通る線を引く　彫刻とデッサン展」（平塚市美術館、二〇一九年四月）図録。

謝辞

本書を制作するにあたり、貴重な写真資料をご提供くださり、また、刊行に深いご理解・ご協力を賜りました。厚く御礼申し上げます。
（敬称略・順不同）

舟越家の皆様

西村画廊

エルンスト・バルラッハ・ハウス

メナード美術館

東北芸術工科大学

渋谷区立松濤美術館

杉田和美

酒井忠康（さかい・ただやす）

一九四一年、北海道に生まれる。慶應義塾大学文学部卒業。一九六四年、神奈川県立近代美術館に勤務。同美術館館長を経て、二〇〇四年より二〇二四年まで世田谷美術館館長。『海の鎖 描かれた維新』（小沢書店）と『開化の浮世絵師 清親』（せりか書房）で注目され、その後、美術評論家としても活動。主な著書に『若林奮 犬になった彫刻家』『鞄に入れた本の話』『芸術の海をゆく人 回想の土方定一』（以上、みすず書房）、『早世の天才画家』（中公新書）、『ダニ・カラヴァン』『ある日の画家 それぞれの時』『彫刻家との対話』『風雪という名の鑿（砂澤ビッキ）』（以上、未知谷）『覚書 幕末・明治の美術』（岩波現代文庫）、『鍵のない館長の抽斗』『片隅の美術と文学の話』『美術の森の番人たち』（以上、求龍堂）、『展覧会の挨拶』（生活の友社）、『横尾忠則さんへの手紙』（光村図書出版）『余白と照応 李禹煥ノート』（平凡社）などがある。

舟越桂——森の声を聴く

発行日　二〇二四年　七月七日
著者　酒井忠康
協力　西村画廊
発行者　足立欣也
発行所　株式会社求龍堂
〒一〇一-〇〇九四 東京都千代田区紀尾井町三-二三
文藝春秋新館一階
電話　〇三-三二三九-三三八一（営業）
　　　〇三-三二三九-三三八二（編集）
https://www.kyuryudo.co.jp
編集・デザイン　清水恭子（求龍堂）
印刷・製本　公和印刷株式会社

ISBN978-4-7630-2406-0 C0095
©Tadayasu Sakai 2024. Printed in Japan